定格動畫必備工具

DRAGONFRAME
The Essential Stop Motion Software

博碩文化

完整功能示範解說

專案實作情境學習

收錄國際證照考題

DRAGONFRAME
定格動畫國際認證

中華數位音樂科技協會、吳彥杰、廖珮妤 著

高級中等教育階段學生學習歷程資料庫

證照代碼：02X2

前言

定格動畫與 DragonFrame：Dragonframe ——「定格動畫」的最佳夥伴。

定格動畫（Stop-Motion Animation）已有超過一百年的歷史。原理簡單，利用連續多張的照片跟視覺暫留機制，創造出奇幻效果與生命錯覺。它曾經是電影特效主要手段，創造出的經典包含：1933 年的金剛、星際大戰的巨型機器人跟珍奇異獸，以及八零年代的泰坦大戰等，直到三十多年前它才被電腦動畫逐漸擠出特效舞台。

而在敘事動畫方面，也有許多出色的作品。但在千禧年以前它主要出現在廣告、音樂錄影帶，跟藝術短片等短篇作品，較少動畫長片跟電視影集作品。原因是相較於手繪動畫跟電腦動畫，定格動畫較難「量產」，且需較長時間才能應對拍攝失誤。例如表演不順暢或是光影不協調都要等底片洗出來才能發現並補拍，因而定格動畫在商業市場成為了罕見的高級品；而這一切，就在 Dragonframe 這款數位照相軟體的問世，而有了改變。

近十五年，定格動畫成了奧斯卡動畫長片入圍的常客，著名的美國萊卡工作室（Laika）、英國阿德曼動畫（Aardman Animations）以及許多後起之秀都開始年產數量可觀的動畫作品。同時在學生作品中，定格動畫的比例也逐年提高。許多作品表演精緻且無破綻，如果不看幕後花絮，觀眾簡直無法分辨它們與電腦動畫的區別。而這一切都要拜 Dragonframe 這了不起的工具箱所賜！

這一款連動數位照相機跟攝影棚的專業定格動畫軟體，在市場上沒有其他競爭對手，它精確的動畫工具能讓動畫師分毫不差的復刻任何素材的表演，同時也能操控攝影棚燈跟動作控制馬達，讓複雜的燈光變化與鏡頭運動變得稀鬆平常。重點是它讓動畫師很輕鬆，不再需要擔心拍攝環境的不穩定、或犯下粗心錯誤，從而更專注在角色表演，並把故事講好。

我們將手把手帶各位認識這款軟體，從事前預備、攝影工具的調整到動畫工具的使用，以及搭配其它後製軟體的使用要領，相信各位在學習之後，就能大幅提升你們定格動畫的品質。

開始吧！

目錄

CHAPTER 03 軟體使用

CHAPTER 04 其他面板

CHAPTER 05 輸出與後製

INDEX

附錄　定格動畫國際認證考題　題庫

定格動畫概論

1-1
定義

定格動畫英文名為 STOP MOTION，組合自「停止、動作」，又稱為「停格動畫」、「逐格動畫」或「格拍動畫」。其原理為對真人或是實際物體拍攝一連串的相片後連續播放，透過視覺暫留機制讓觀眾誤以為獨立的照片是連續的錄影。任何使用感光照相術拍攝的動畫都可被稱為定格動畫，包含：黏土動畫、人體動畫、偶動畫、沙動畫等等。

1-1-1 定格動畫種類

定格動畫分類之依據為「動畫主角使用的媒材」，以下介紹常見種類。

真人動畫（Pixilation）：為真人作為拍攝主體的動畫，不同於一般電影，是以一張一張連續性之相片組成。透過獨立照片的布局，達到超越人體極限的錯覺（如圖 1-1-1）。

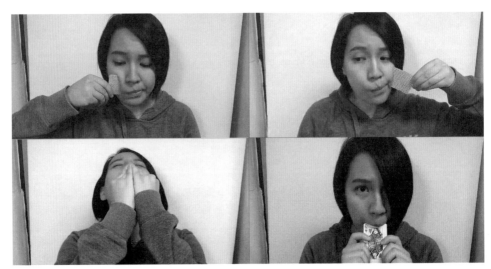

圖 1-1-1 真人動畫

黏土動畫：以黏土做為拍攝媒材的動畫，利用黏土的可塑性做出誇張與扭曲的變形（如圖 1-1-2）。

圖 1-1-2　黏土動畫

積木動畫：因最常被使用的積木為樂高（LEGO）積木，所以又稱為「樂高動畫」。其媒材容易定位，不用擔心物體跑位。

剪紙動畫：源自於中國宋代的「走馬燈」，因燭火熱氣流產生旋轉，使剪紙產生動態。現今多為利用光影產生立體感與空間感（如圖 1-1-3）。

<div align="center">圖 1-1-3　剪紙動畫</div>

偶動畫：以擬人化的偶做為拍攝主體的動畫，偶的材質不限。裝上活動關節的偶能做出更多動作（如圖 1-1-4）。

<div align="center">圖 1-1-4　偶動畫</div>

1-2

發展歷史及商業運用

定格動畫最早廣泛運用在特效影片中，例如：最早版本的金剛、失落的世界、以及七零年代星際大戰中的巨型機器人跟部分外星人等。因此定格動畫技巧的進步主要在材質跟表演的「擬真」上，這種美學標準直到九零年代，電腦動畫逐漸將定格動畫擠出特效市場為止。

1925－失落的世界（The Lost World）：美國導演威利斯‧哈德羅‧奧布萊恩（Wills Harold O'Brien）的作品，也是恐龍電影的始祖。恐龍模型之內部裝有氣膽機關，十分細緻，再經過工作人員的調整與拍攝，使之栩栩如生（如圖 1-2-1）。

圖 1-2-1 電影 — 失落的世界 [1]

1　圖片來源：擷取自影片（https：//www.youtube.com/watch?v=PJfXS0Xcg60&ab_channel=ArthurConanDoyleEncyclopedia）

1933 － 金剛（King Kong）：導演梅里安・考德威爾・庫珀（Merian Caldwell Cooper）的作品，是一部融合動畫、真人與模型的黑白怪獸動畫。許多導演被此片深受影響，之後於 1976 年、1986 年和 2005 年翻拍新片，其中 2005 年版本〔導演：彼得・傑克森（Peter Jackson）〕更獲得奧斯卡最佳音效、剪輯、效果獎（如圖 1-2-2）。

圖 1-2-2 電影 — 金剛 [2]

2　圖片來源：擷取自影片（https://www.youtube.com/watch?v=I8P7RzqOU_M&ab_channel =WarnerBros）

1-2-1　動畫？還是紀錄片？

1953 — 鄰居（Neighbours）：加拿大導演諾曼‧麥克拉倫（Norman Mclaren）的作品。是一部真人演出的定格短片，獲得了當年度奧斯卡「最佳紀錄短片獎」，是第一部於奧斯卡獲獎的定格動畫。劇情荒誕可笑，卻也映出現真實面（如圖 1-2-3）。

圖 1-2-3 電影 — 鄰居 [3]

3　圖片來源：擷取自影片（https：//www.youtube.com/watch?v=e_aSowDUUaY&ab_channel=NFB）

1-2-2　定格技術在敘事動畫的發展

數位照相技術成熟之前，偶動畫在長篇敘事動畫上不算常見，尤其相較於手繪動畫，主因是其量產弱勢，如果要增速製作，除了人力加倍外，也需要加倍的偶具、場景跟攝影棚。因此定格動畫主要使用在廣告跟音樂錄影帶等短篇作品，電影跟電視劇集就較為少見。然而，在膠捲時代，也有幾個工作室，持續努力地創造高品質偶動畫敘事電影，以下是幾個典範：

1972 成立的－阿德曼動畫公司（Aardman）：一家來自於英國的動畫公司，其製作的定格動畫與黏土動畫十分受到歡迎，其作品為：《笑笑羊》、《酷狗寶貝》、《落跑雞》等。最知名的動畫為 2007 年於 BBC 發行的《笑笑羊》，這個伴人童年的動畫讓此公司打開了知名度，進而成長為知名動畫公司。

1976 －威爾・文頓工作室：黏土動畫之父－威爾・文頓（Will Vinton）是一位導演和製作人，製作了世界上第一部全黏土動畫長片《馬克吐溫的冒險旅程》，也是 3D 動畫的開路先鋒。工作室成立後，他一邊拍攝加州葡萄乾、M&M 巧克力等黏土動畫廣告，一邊將文學名著拍攝成定格動畫短片，曾以《週一公休》（Closed Mondays）獲得奧斯卡最佳短片獎。退出工作室經營後，其工作室改名為萊卡娛樂公司（Laika Entertainment,LLC.）。

2009 －萊卡公司（Laika Entertainment,LLC.）：此公司於 2009 年推出第一部電影《第十四道門》（Coraline），製作成本十分昂貴，其模型配件十分精緻，全片 101 分鐘耗費了 18 億台幣，所花費的時間也非常多，打破了世人對於定格動畫成本較低的印象。此公司製作動畫的流程為先繪製完 3D 動畫後進行人偶、場景製作與拍攝，最後回到電腦進行後製。之後上映的作品《怪怪箱》和《酷寶：魔弦傳說》，其製作規模屢次打破前作之紀錄。

1-3
章節重點回顧

1-1 定義

1. 定格動畫原理為對真人或是實際物體拍攝一連串的相片後連續播放，透過視覺暫留機制讓觀眾誤以為獨立的照片是連續的錄影。

2. 定格動畫分類之依據為「動畫主角使用的媒材」。

1-2　發展歷史及商業運用

1. 加拿大導演諾曼‧麥克拉倫（Norman Mclaren）的作品。是一部真人演出的定格短片，獲得了當年度奧斯卡最佳紀錄短片獎，是第一部於奧斯卡獲獎的定格動畫。

2. 威爾‧文頓工作室：黏土動畫之父－威爾‧文頓（Will Vinton）是一位導演和製作人，製作了世界上第一部全黏土動畫長片《馬克吐溫的冒險旅程》，也是 3D 動畫的開路先鋒。

MEMO

CHAPTER

02

定格動畫拍攝
前置工作

2-1

攝影棚搭設

偶動畫攝影棚與真人實拍攝影棚原理相同，配置也沒太大差異，只是一切都縮小規模：較小尺寸的舞台、較低亮度的燈具等。

攝影棚基本設備：

1. 柔光帳、柔光攝影棚：製造同閃光燈柔光罩效果，將點光源轉為面光源造成反射景物純淨光線柔和。

2. 燈光設備：為畫面光源來源。

3. 燈架與燈罩（2個／座）：調整光源的高度與方向，使光源聚集。

4. 單眼相機：Dragonframe 官網上有與其匹配的相機及攝影機清單，品牌包含：佳能、新力、尼康等。鏡頭請挑選有數位接頭的，不然就要購買數位鏡頭轉接環。

定格影棚注意要點：

1. 連續性（Consistency）：定格拍攝技巧首重連續性，由於是獨立照片組成的影片，如果連續性沒有做好，觀眾就能看出破綻，從而失去看動畫的魔幻感。

 而連續性包含：表演動作連續、鏡頭運動連續、跟燈光連續性三個方面。前兩項連續性都能靠 Dragonframe 精準的對位功能跟動作操控來達成，然而燈光的連續性就要倚賴攝影棚的設置。

 每顆鏡頭的光線，不論亮度、方向、顏色跟柔度，都必須要保持一致、或線性的變化。因此儘可能完全使用人造燈光，並使用連續性的光源（不可使用閃光燈），攝影棚也盡可能裝設遮光窗簾，以杜絕變化多端的自然光滲入。

此外，儘可能讓拍攝環境不受打擾，繁忙的攝影棚並不合適，因為人員進出容易造成器具移動；如果實在不能避免與其他劇組共用空間，請確實以膠帶或粉筆為攝影腳架、燈架跟攝影桌腳作記號，之後才能絲毫不差的復原位置。

2. 場景佈局：偶動畫要在狹小的拍攝空間中創造寬廣的室外世界，因此創造景深就成挑戰，即使在佈景牆面上畫上雲朵跟遠山，也不容易讓觀眾信服。感謝數位科技的進步，藍綠幕合成幫助我們在微縮世界中創造透視，只要是沒有與角色及其陰影直接接觸的場景，都可考慮藍綠幕代替，之後再以數位合成處理。

2-1-1　亮度單位與配電

攝影燈光：分別為兩種。自然光，也就是陽光（色溫偏藍），給人亮麗青春的感受。另一種為人造光（色溫偏橘），鎢絲燈、燭光都在此類型之範圍中，給人溫暖柔和的感覺，日光燈也是人造光，不過色溫偏藍綠，為冷色系。

2-1-2　打光與光源

燈光作業就是三燈作業，即主光（Key Light）、補光（Fill Light）與背光（Back Light），外加一些修飾光如布景光（Set Light）與背景光（Background Light）構成整體燈光作業。

主光：光線強度最高，為畫面的「主照明」。

補光：光線強度較弱，為畫面的「副照明」，能呈現出黑暗面的細節。

背光：通常主光會位於前側方，補光位置在對邊，而需用到第三盞燈時，會置於物體後方，形成「邊緣光」，使主體從背景凸顯出來，製造層次感與立體感。

佈景光、背景光：打在布景以及背景的光，以照亮某個布景區域，增加畫面趣味與深度。

任何主體只要有「主光」、「補光」與「背光」三種光源之照射，就會形成較自然寫實的感覺。若只有單方面的光源照射，物體或人物就會顯得失真不自然。所以自然寫實的照片最好都能有三種光源，而恐怖或驚悚片則可使用較單一的光源與非正常方向的光源創造不自然的效果。

2-1-3　燈光方向

以下將介紹常用的光源方向，每種光的方向都可造成不同的視覺效果與心理效應。

正面光：光線正對物體，顏色最為飽和，又稱「順光」。會消弭物體表面的凹痕質感，使之看起來較為平整。此光適合拍攝女生的肖像，在柔光的情況下也會使女性的皮膚與臉龐看起來更細膩完好，因可隱藏斑點、皺紋等（如圖 2-1-1）。

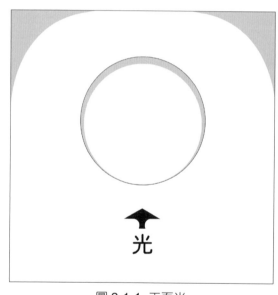

圖 2-1-1　正面光

背光：光線在物體背後，使之
輪廓清晰，又稱「背面光」、
「邊緣光」。通常為照向攝影機
的光，需設法遮住會設入鏡頭
的光線，使用遮光板或用主體
本身遮蔽與調整燈的位置等。
逆光的目的為維持景物的質感
設調，也可將主體從背景分離
開來，勾勒出主體的邊緣而使
之有立體感，在夜間拍攝尤其
重要。（如圖 2-1-2）。

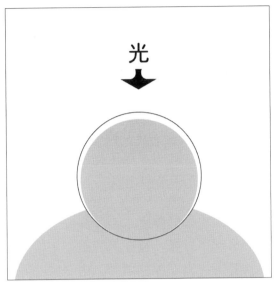

圖 2-1-2 背光

斜側光：光線從前方 45 度角
打過來，又稱為「側面光」，
為三燈作業中常用的主光位
置。這個位置打的光線能創造
出寫實感，因現實中大部分的
光源都是來自此方向。而人在
此光源照射下臉型與個性更為
立體（如圖 2-1-3）。

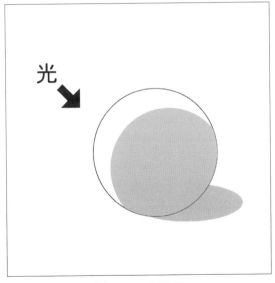

圖 2-1-3 斜側光

側光：光線從物體側面打過來，主要功能為凸顯主體的表面質感，加強物體表面紋路與刻痕的表現，例如：牆壁質感、雕刻與造型等。也可強化人物的內在衝突、心理特質等與表現雨滴的效果，而側光與背光都有強化雨滴的功能。

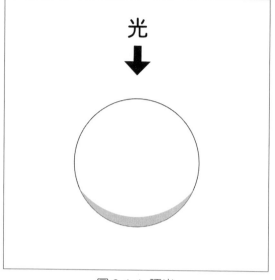

圖 2-1-4　頂光

頂光：光線在物體正上方，從天花板向下打光，會在人的眼窩與鼻下打出濃厚的陰影，由於會使物體帶有慈祥感，所以又稱「天使光」（如圖 2-1-4）。

底光：光線在物體下方，從地面向上打光，日常中不常有。可營造出恐怖、陰森以及戲劇感，是鬼片中常使用的燈光方向，又稱為「詭光」（如圖 2-1-5）。

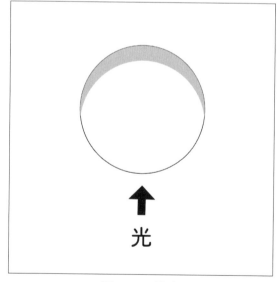

圖 2-1-5　詭光

2-1-4 綠幕架設原則

影像後製素材的背景通常為：綠幕與藍幕，由於圖像傳感器對綠色的高敏感性，所以只需較少的光來照亮綠色。綠幕也是最被普遍使用的，因藍幕會與歐美演員的藍色虹膜相近，導致去背失誤。藍幕則被使用在綠色的主體（例如植物）。

架設綠幕要注意兩點：光線均勻與避免陰影的出現。拍攝關鍵為主體和綠色 / 藍色之間的差異。燈具的種類有：LED 光源、閃光棚燈、石英燈 / 冷光燈。

2-2
拍攝器材清單

準備器具：

圖 2-2-1 準備器材

1. 電腦 。

2. 格拍軟體：DragonFrame。

3. 相機：DragonFrame 官網列有可相容之型號，可前去查詢所選用相機是否與軟體相容。拍攝前請先將相機對焦模式調整為「手動對焦 MF（Manual Focus）」模式，以及關閉相機防手震功能。連接至電腦前請裝上假電池或是充飽電之電池，提供穩定電源以避免斷電。

4. 交流電轉接器（AC Adapter）、連接線。

5. 燈具。

6. 最新鏡頭與舊款鏡頭：兩者各有優缺點，最新鏡頭性能銳利，舊款鏡頭帶給人「有機」感。依據拍攝需求選擇合適的鏡頭使用才是最重要的。

2-3

燈具的種類

在傳統照明（鎢絲燈、鹵素燈、日光燈）年代，按照色溫，燈泡有分為：日光燈泡跟鎢絲燈泡；按照柔度則有分：散光燈與聚光燈。而按照亮度，也以耗電瓦數再區別不同用途，如：電影燈就會用耗電極高的 500 W 以上的大燈，而居家則普遍用 150 W 以下的低亮度燈泡。

然而進入 LED 燈時代，概念都有了轉變，首先 LED 燈耗電少，傳統燈泡 500W 產生的亮度 LED 燈只需要約五分之一的電量即可達到，所以瓦數（電力）便不再代表亮度，於是燈具轉而使用較客觀的流明或照度來分辨亮度。而且，LED 燈具也可以在同一盞燈上，調出各種亮度跟顏色的光線，於是電影 LED 燈便不再區分日光燈跟鎢絲燈，亮度也以區間來呈現 LED 燈器材（如圖 2-3-1、圖 2-3-2）。

攝影棚燈 GVM 896S 說明書

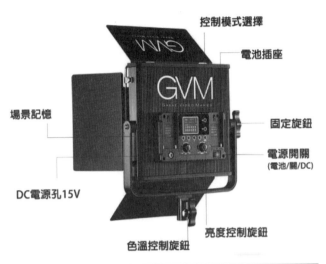

	GVM 896S
Lux	0.5m 18500
CRI	≥97+
TLCI	97+
Power	50W
色溫	2300K-6800K
照射角度	25°
電池	Sony f550 f750 f960
尺寸	32.3x 34.1 x 8cm
重量	1.87Kg

圖 2-3-1、圖 2-3-2 攝影棚燈 -GVM-896S 說明書 [4]

拍攝定格動畫時，選用 LED 燈有許多好處。它耗能低、不發熱，對於油土、矽膠這類遇熱變形的偶具來說，無疑是一大優勢。並且它有可以變換顏色跟亮度的優勢，若搭配燈光控制器 DMX，就可以拍出如：日出、日落⋯⋯這類逐漸變色跟變亮的特殊鏡頭。

2-4

配電

使用燈光就需有電力供應，如今的燈光器材，一部分轉成了 LED 燈光，溫度低、攜帶方便，又相當省電。還有一個好處是，能在一盞燈上自由調整色溫，可從暖色調調成冷色調或反之，省去使用傳統燈具加色溫紙或換燈的麻煩。LED 燈的照明效果也不錯，不下傳統燈具，所以拍攝時，使用 LED 燈可說是最佳選擇。

若是選用傳統燈具，每盞燈具的亮度都是由它所能提供的電流強度（瓦特）來衡量。比如：一盞 500W（瓦特）的燈，代表它能提供 500W 的亮度。同理 1000W 的燈能提供 1000W 的亮度，也就需要有 1000W 的亮電力供給。然而 LED 燈通常僅需要幾十瓦特的電力，對比之下這些高瓦數的燈具不僅費電，又會產生高熱，使用時要特別小心。

關於電學常識，請注意現場可提供之電量（安培數 A）與電壓（伏特數 V）的多寡，配上所使用燈具的亮度（瓦特數 W），就可計算出你在一個插座可插上幾盞燈才是最安全而不會造成超過負荷而造成危險，其公式如下：

$$W = V \times A \quad 即瓦特＝伏特 \times 安培$$

一般在建築物的電表就可看見每個房間的電量供應量，並都以安培數（A）標示出來。假設我們查看拍攝現場的電流供應量為 20 安培，那在房間內

牆上的插座就能提供 2200W 的電力。只要我們所使用的燈具瓦特數是低於 2200W，就符合安全要求，若超過此數就會造成電線走火，或跳電的危險。其算法如下：20 安培 ×110 伏特（這是台灣提供的電壓強度）＝ 2200 瓦特。

如果意外超過拍攝現場的電流供應量，而造成跳電。其解決方法為：首先將所有拍攝使用到的燈具開關關閉，然後前往該建築物的電表處檢查每一個電流開關，它們代表每個房間的電流開關，用手輕輕上下扳動一個一個開關，找出鬆動的開關，而鬆動的開關代表跳電的地方，找到後先將此開關扳下關閉，然後再次開啟，如此電源就會再度接通。之後回到拍攝現場，在開燈前將電源重新配置，把超過電量的燈具用延長線插到別的房間的插座上。之後就可以重新把燈打開繼續拍攝。

2-5
章節重點回顧

▌2-1　攝影棚搭建

1. 偶動畫攝影棚與真人實拍攝影棚原理相同，配置也沒太大差異，只是一切都縮小規模：較小尺寸的舞台、較低亮度的燈具等。

2. 連續性包含：表演動作連續、鏡頭運動連續、跟燈光連續性三個方面。

3. 每顆鏡頭的光線，不論「亮度」、「方向」、「顏色」、跟「柔度」都必須要保持一致，並使用連續性的光源（不可使用閃光燈）。

4. 攝影燈光分別為兩種：自然光，也就是陽光（色溫偏藍），給人亮麗青春的感受。另一種為人造光（色溫偏橘），鎢絲燈、燭光都在此類型之範圍中，給人溫暖柔和的感覺。日光燈也是人造光，不過色溫偏藍綠，為冷色系。

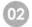

5. 燈光作業就是三燈作業,即主光(Key Light)、補光(Fill Light)與背光(Back Light),外加一些修飾光如布景光(Set Light)與背景光(Background Light)構成整體燈光作業。

6. 影像後製素材的背景通常為:綠幕與藍幕,由於圖像傳感器對綠色的高敏感性,所以只需較少的光來照亮綠色。

2-2 拍攝器材清單

1. 將相機連接到 Dragonframe 前請先將相機對焦模式調整為「手動對焦 MF(Manual Focus)」模式,以及關閉相機防手震功能。連接至電腦前請裝上假電池或是充飽電之電池,提供穩定電源以避免斷電。

2-3 燈具的種類

1. 拍攝定格動畫時,選用 LED 燈有許多好處。它耗能低、不發熱,對於油土、矽膠這類遇熱變形的偶具來說,無疑是一大優勢。

2-4 配電

1. 若是選用傳統燈具,每盞燈具的亮度都是由它所能提供的電流強度(瓦特)來衡量。

2. $W = V \times A$　即瓦特＝伏特×安培。

CHAPTER

03

軟體使用

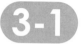
現在讓我們進入 Dragonframe 的使用，首先進入專案開啟的頁面。（New Scene）是開啟全新場景，而（Open Scene）則是開啟已有檔案。

3-1

面板瀏覽

開啟軟體時，首先會出現上圖頁面，欲使用軟體需要先新建檔案，按下新增場景（New Scene），於（Production）欄位命名檔案，指定檔案位置後即可開始使用軟體（如圖 3-1-1、3-1-2、3-1-3）。

圖 3-1-1

圖 3-1-2

圖 3-1-3

3-2

攝影面板

3-2-1 版面介紹

整體版面如圖 3-2-1。

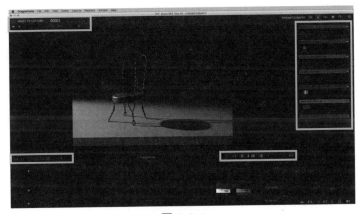

圖 3-2-1

左上控制面板為控制面板背景明暗度以及操作拆分視圖（如圖 3-2-2、圖 3-2-3）。

圖 3-2-2

圖 3-2-3

左下面板按鈕分別為（如圖 3-2-4）：

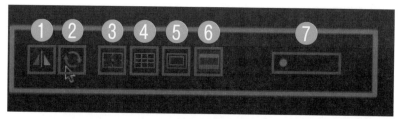

圖 3-2-4

1. 左右翻轉畫面（如圖 3-2-6）。

2. 上下翻轉畫面（如圖 3-2-7）。

3. 顯示畫面安全範圍（如圖 3-2-8）。

4. 顯示畫面方格（如圖 3-2-9）。

5. 顯示畫面長寬比線。

6. 長寬比遮罩。

7. 遮罩透明度調整軸：可依個人工作習慣，將控制鈕左右移動，來調整遮罩透明度。

圖 3-2-5 　未點擊特殊顯示前，螢幕呈現攝像機原始畫面

這些設置都有助於我們比對前片的物件位置，在後段我們會有更詳細的解說。

圖 3-2-6　左右翻轉畫面

圖 3-2-7　上下翻轉畫面

圖 3-2-8　顯示畫面安全範圍

圖 3-2-9　顯示畫面方格

右下面板按鈕分別為（如圖 3-2-10）：

<p align="center">圖 3-2-10</p>

1. 鏡頭對焦控制（如圖 3-2-11）。

2. 顯示鏡頭目前動態。

3. 全彩畫面（如圖 3-2-12）。

4. 黑白畫面（如圖 3-2-13）。

5. 標示畫面主體最亮處／最暗處。紅色為最亮處、藍色為最暗處（如圖 3-2-14）。

6. 3D 模組顯示模式。（詳見章節 3-2-7）。

7. 景框調整軸：將控制鈕從左到右可使畫面由遠景往特寫放大。

<p align="center">圖 3-2-11 鏡頭對焦控制</p>

圖 3-2-12　全彩畫面

圖 3-2-13　黑白畫面

圖 3-2-14　標示畫面主體最亮處 / 最暗處

面板下方三種時間軸分別顯示的項目為：所有影格所拍攝之照片數量（若是一格影格含有兩張照片會以新時間軸另外顯示）、所有拍攝照片時間軸以及參考照片時間軸（如圖 3-2-15）。

圖 3-2-15

若是覺得試拍照片的效果很不錯，可將照片放入參考照片時間軸做使用（如圖 3-2-16）。

圖 3-2-16

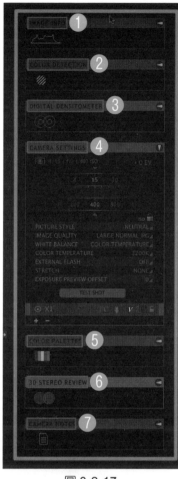

圖 3-2-17

面板右方為攝影面板的主要功能面板，依序為：

1. 當前照片資訊。

2. 色彩檢測。（詳見章節 3-2-5）

3. 數位密度計。

4. 相機設定。（詳見章節 3-2-2）

5. 調色盤。（詳見章節 3-2-6）

6. 3D 立體審查。（詳見章節 3-2-7）

7. 相機筆記。

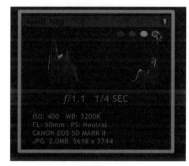

圖 3-2-18

當前照片資訊（如圖 3-2-18）：可顯示所選照片的光圈、快門、ISO 值、色溫等資訊，可選擇顯示各個色彩的色階圖（灰階、R、G、B）。

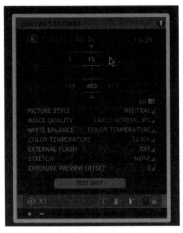

相機設定（如圖 3-2-19）：可設定相機各個數值並拍攝，也可在此決定一次要拍幾張相片於影格中。

圖 3-2-19

色彩檢測（如圖 3-2-20）：可選擇畫面色彩並顯示遮罩清楚此色彩的分佈範圍，可檢測 4 種顏色，面板右下拉桿可調整檢測精確度（操作演示如圖 3-2-21、圖 3-2-22、圖 3-2-23）。

圖 3-2-21

圖 3-2-20

圖 3-2-22

圖 3-2-23

圖 3-2-24

數位密度計（如圖 3-2-24）：可檢測所選的
兩種畫面色彩之明暗度（操作演示如圖 3-2-
25）。

圖 3-2-25

調色盤（如圖 3-2-26）：可選擇當前畫面的色彩生成色票（操作演示如圖
3-2-27）。

圖 3-2-26

圖 3-2-27

按下橘框可斜線化色票（如圖 3-2-28）。

圖 3-2-28

3D 立體審查（如圖 3-2-29）：可調
整拍攝移動軌跡之相關設定。

相機筆記（如圖 3-2-30）：可記錄
相機操作者及其他註記。

圖 3-2-30

圖 3-2-29

3-2-2 相機設定操作

面板詳細名稱標示如圖 3-2-31。

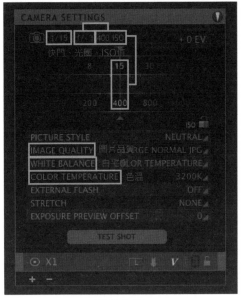

圖 3-2-31

光圈：是照相機上用來控制鏡頭孔徑大小的部件，以控制景深、鏡頭成像、以及和快門控制進光量。大光圈適合拍攝人像、商業攝影，小光圈適合拍攝風景、團體照。如果使用大光圈鏡頭的話，最好將光圈調至比最大光圈小一格的位置，才能拍出有朦朧美的畫面。

光圈（F Stop）標示方式有一定的方式，其模式為：1.4～2.0～2.8～4.0～ 等，這些數字是以 1、1.4 兩種倍數交疊而成，上一個數字與下一個數字之間稱為 1 階（1 Stop）。舉例來說，將光圈 1.4 調小一段至 2.0 後，光線穿過鏡頭進入影像感應器的量會減為一半，相反的將光圈調大一段後，光量則會增加一倍（如圖 3-2-32）。

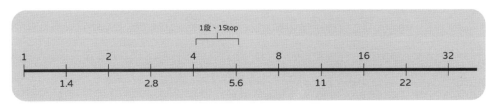

圖 3-2-32

快門速度	
1/2000	1/15
1/1000	1/8
1/500	1/4
1/250	1/2
1/125	1s
1/60	2s
1/30	

圖 3-2-33

快門（如圖 3-2-33）：又稱光閘，是相機中控制曝光時間的重要部件，快門時間越短，曝光時間越少。右圖為快門之數值，其意為按下一次快門後，快門會打開幾分之一秒的指標。一般認為拍攝影片最適當的快門速度為：以 24p 拍攝時為 1/48 秒，以 30p 拍攝時為 1/60 秒，拍攝移動速度很快的物體時，可讓動作與動態模糊感顯得自然。

若將快門速度調成 1/2000 這麼快的話，就可將移動速度與此相同的被攝物拍得靜止不動，反之若將快門調整成 1 秒，被攝物若是在期間中有移動，流動輪廓（動態模糊 Motion Blur）就會被拍攝。

從上面舉例我們可得知，快門速度越快影像感應器在一瞬間能獲得的光量就越少，反之亦然，所以若是要做到「正確曝光」，就要選擇合適光圈與快門的組合。

ISO 值：控制相機感測器對接觸它的光線有多敏感。較高 ISO 感光度會令相機感測器對光線更敏感，讓您能在較暗的環境下拍照。它亦會影響快門速度和光圈速度設定。

曝光模式：分為 M- 手動、AV- 光圈優先、TV- 快門優先、P- 程式曝光以及 AUTO- 全自動。

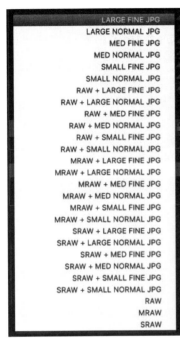

圖 3-2-34

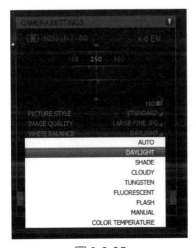

圖 3-2-35

圖片品質（IMAGE QUALITY）：此為決定檔案圖片類型的設定項目，類型分為：JPG、RAW（如圖 3-2-34）。

JPG：是一種針對相片影像而廣泛使用的失真壓縮標準方法。此檔案格式壓縮過程中會破壞圖片的品質，那些被破壞的部分也無法復原。

不過此格式檔案大小較小，是網路中最常用的圖片流傳格式。

RAW：是將拍攝圖片所有的資訊（快門、光圈、ISO 等數值）記錄於檔案中的格式，此檔案大小龐大。

此格式儲存的圖片不失真以及能直接連結影像軟體調整色彩平衡、Gamma 曲線等設定。

白平衡：確保照片的色調適宜能配合光線照明（如圖 3-2-35）。

色溫（COLOR TEMPERATURE）：光線的顏色指標。

色溫的單位，是用 Kevin 做計量單位，取自一位 19 世紀英國物理學家威廉‧湯姆遜‧凱爾的名字。他設定了熱力學的溫度計算標準，用英文字母 K 作為代表符號。

日光色溫大約為 5600K，另外火柴光大約為 1700K，蠟燭大約為 1850K，鎢絲燈大約為 2800K 至 3000K 之間，月光大約為 4100K，最常見的白光日光燈色溫為 6500K。

你可以按照喜歡的顏色選擇一個白平衡設定，**但請不要選擇 Auto**，因為讓電腦自動偵測白平衡，會使前後畫面顏色不穩定，從而發生顏色跳閃的狀況，這在後製調色時是極難校正的，請切記！

對焦模式：AF- 自動對焦模式，MF- 手動對焦模式。拍攝時，我的習慣是永遠使用手動對焦模式，確保百分百控制畫面。

3-2-3　拍攝照片前置作業

設置相機，如圖 3-2-36：

圖 3-2-36

首先，請點選 Capture 選單找到 Video Assist Source 以及 Capture Source 選取所使用相機（如圖 3-2-37、圖 3-2-38）。

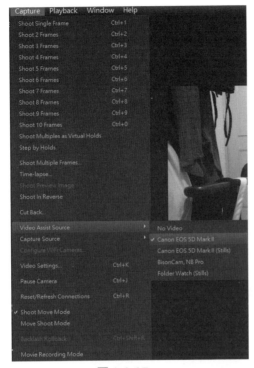

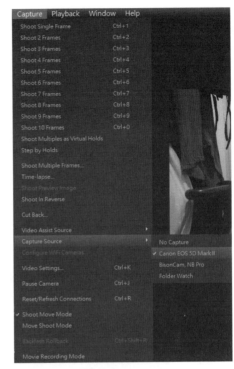

圖 3-2-37　　　　　　　　　　　　圖 3-2-38

（請確認好所使用的相機型號。）

點選對焦按鈕（圖 3-2-
39 中的橘框）進行對
焦，先使用游標移動畫
面之方格，以確認對焦
的位置。

圖 3-2-39

點擊滑鼠兩下即可放大對焦範圍，轉動相機光圈進行對焦後，再點擊滑鼠兩下後即可回到全畫面（如圖 3-2-40、圖 3-2-41）。

圖 3-2-40

圖 3-2-41

依據圖片需呈現需求設定色溫，即使無法確定成品的顏色，也切勿將白平衡設定 AUTO 模式，以免造成畫面閃爍。在這裡也可設定拍攝圖片的檔案類型。

利用相機設定面板可設定相機相關之各種數值,也可反映調整數值所影響的 EV 值,此數值是依照前一張照片設定的相機數值對比明暗度。

例如:此畫面的 EV 值呈現 -1(如圖 3-2-42),代表所拍攝照片會比前一張來得暗。(如圖 3-2-43、圖 3-2-44)。

圖 3-2-42

圖 3-2-43:拍攝前

圖 3-2-44:拍攝後

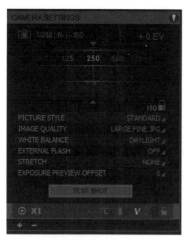

圖 3-2-45

完成調整後，按下 TEST SHOT 即可拍攝高解析度的預覽圖片（如圖 3-2-45、圖 3-2-46）。

圖 3-2-46

可於相機設定面板設定不同的相機數值並做多次拍攝。橘框按鈕能控制此
欄位要不要被使用（如圖 3-2-47）。

圖 3-2-47

此按鈕為設定鏡頭的移動方向（L / 左或是 R / 右），與 3D 立體審查設定有
關（如圖 3-2-48）。

圖 3-2-48

此按鈕為決定相機拍攝時之順序，若下方按鈕取消的話，則不再拍攝第二
張圖片，相機會停留在當前影格（如圖 3-2-49）。

圖 3-2-49

此按鈕為連結相機設定，連結後即會在同格影格拍攝多個相片（如圖 3-2-50）。

圖 3-2-50

若一次在一格影格拍攝多個照片，時間軸會另外新增一條放置這些相片（如圖 3-2-51、圖 3-2-52、圖 3-2-53）。

圖 3-2-51 新增前

圖 3-2-52 新增後

圖 3-2-53

於動畫面板中的「X-Sheet」也會記錄相關數值（如圖 3-2-54）。

圖 3-2-54

可對此項目進行色票設定，也會於左上方顯上相對應的顏色（如圖 3-2-55）。

圖 3-2-55

3-2-4 拆分視圖

此功能方便於能一次對照兩張圖片的狀況,而去做進一步的調整(如圖 3-2-56)。

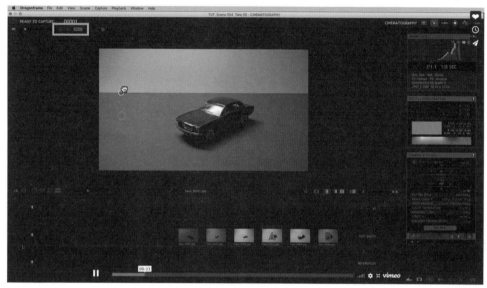

圖 3-2-56

左上橘框可開啟此功能,可一次顯示 A 與 B 圖片於畫面上,可控制畫面拉桿控制兩張圖的分佈比例。A 與 B 圖也可自行指定(如圖 3-2-57)。

圖 3-2-57

也可對畫面拉桿做出旋轉的動作，旋轉 B 圖的方向。畫面拉桿也可決定 B 圖顯示的範圍，往右或左拉即可（如圖 3-2-58）。

圖 3-2-58

也可對畫面拉桿做出旋轉的動作，旋轉 B 圖的方向。畫面拉桿也可決定 B 圖顯示的範圍，往右或左拉即可（如圖 3-2-59）。

圖 3-2-59

3-2-5 色彩檢測

此功能主要於確認該顏色的分佈狀況。畫面左上方可開啟選取之顏色的檢測範圍，一共可選取四種顏色，下圖為未使用此功能的畫面（如圖 3-2-60）。

圖 3-2-60

橘框按鈕可開啟此功能,面板如下圖(如圖 3-2-61、圖 3-2-62)。

圖 3-2-61

圖 3-2-62

也可於 DMX 板面使用此功能，操作版面如圖示（圖 3-2-63、圖 3-2-64、圖 3-2-65）。

圖 3-2-63

圖 3-2-64

圖 3-2-65

若標示顏色不清楚，點擊色塊右下方可選取其他標示顏色（圖 3-2-66、圖 3-2-67、圖 3-2-68）。

圖 3-2-66

圖 3-2-67

圖 3-2-68

3-2-6 調色盤

此功能主要於確認畫面顏色之配置，亦可即時使用色票對比畫面顏色（面板畫面如圖 3-2-69）。

圖 3-2-69

單擊功能面板即可在畫面叫出
調色盤，並選取顏色（如圖 3-2-
70、圖 3-2-71）。

圖 3-2-70

圖 3-2-71

選取完成後的顏色可儲存於面板中（如圖 3-2-72）。

圖 3-2-72

可按下遮罩鈕使調色盤降低對畫面的覆蓋度（如圖 3-2-73）。

圖 3-2-73

儲存後的調色盤可開啟 A/B 鈕選取新的顏色，與之對比（如圖 3-2-74）。

圖 3-2-74

參照圖層的圖片也可利用調色盤取色做成色票（如圖 3-2-75）。

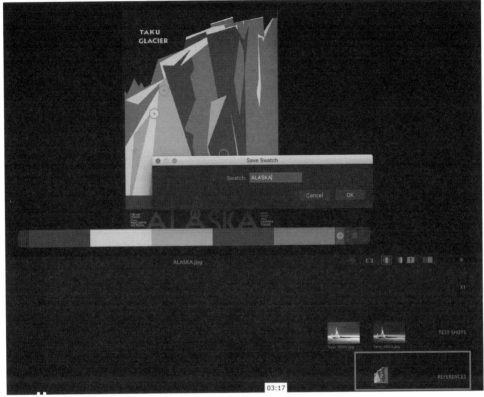

圖 3-2-75

也可於現有的色票網站下載色票後，導入調色盤做使用，以下介紹兩種網站。

Colors.co

Generate：可自選顏色做色票（如圖 3-2-76）。

圖 3-2-76

Explore：可瀏覽網站現有的色票做下載使用（如圖 3-2-77）。

圖 3-2-77

下載 .scss 檔後回到軟體，按下「Import Swatch」導入色票（如圖 3-2-78、
圖 3-2-79）。

圖 3-2-78

圖 3-2-79

Adobe Color

Create：可自行選取顏色創建色票（如圖 3-2-80）。

圖 3-2-80

Explore：此處的色票可截圖成 png 檔後導入軟體做使用（如圖 3-2-81）。

圖 3-2-81

網站的色票可直接以螢幕擷取之方式儲存為 .png 檔後直接置入軟體（如圖 3-2-82、圖 3-2-83）。

圖 3-2-82

圖 3-2-83

3-2-7　3D 立體審查

本功能是為了拍攝ＶＲ影片所設置，雖然多半創作者不會用到這個功能，但還是附上使用步驟。

欲使用此功能前，須於 Camera Settings（相機設定）設定左、右鏡頭（如圖 3-2-84、圖 3-2-85）。

圖 3-2-84

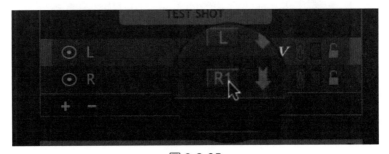

圖 3-2-85

此功能可於動作編輯器中使用（如圖 3-2-86）。

圖 3-2-86

以下介紹此版面數值名詞（圖 3-2-87）。

Convergence（集中）：畫面主體收束動態的工具，正數值為往「相反」方向集中，負數值則是往「同」方向集中。

Edge Float（邊緣浮動）：畫面左右邊緣浮動的數值。

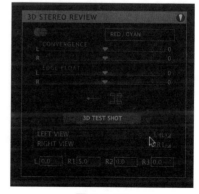

上述兩種數值並無法改變你的原始圖片。

IO 值：鏡頭動態浮動數值。

圖 3-2-87

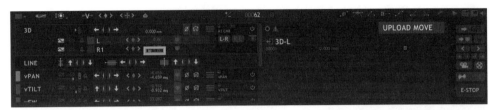

圖 3-2-88

IO 值也可於動作編輯器中設定（如圖 3-2-88、圖 3-2-89）。

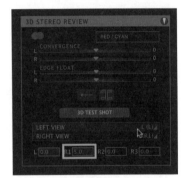

圖 3-2-89

按下「3D TEST SHOT」後，畫面如下圖（圖 3-2-90）。

圖 3-2-90

可使用尺規（橘框按鈕）測量移動的數值（如圖 3-2-91）。

圖 3-2-91

畫面右下方按鈕可決定顯示模式（如圖 3-2-92）。

圖 3-2-92

也可設定移動軌跡的顏色（如圖 3-2-93）。
（面板右上方）

圖 3-2-93

3-2-8 電影錄製

與相機設定相同，能設定各種相機數值，但兩個功能無法同時使用。可決定錄製的影像存放方式（RECORD TO），CARD 為相機的記憶卡（如圖 3-2-94）。

圖 3-2-94

完成設定後點擊畫面左上方按鈕進行錄製（如圖 3-2-95）。

圖 3-2-95

亦可於動作編輯器中使用（如圖 3-2-96）。

圖 3-2-96

3-2-9　章節重點回顧

3-2-1　版面介紹

1. 左下面板按鈕為方便確認畫面配置，右下面板按鈕則是方便確認畫面色彩分佈。

2. 數位密度計：可檢測所選的兩種畫面色彩之明暗度。

3-2-2　相機設定操作

1. 光圈：是照相機上用來控制鏡頭孔徑大小的部件，以控制景深、鏡頭成像、以及和快門控制進光量。

2. 快門：又稱光閘，是相機中控制曝光時間的重要部件，快門時間越短，曝光時間越少。

3. ISO 值：控制相機感測器對接觸它的光線有多敏感。較高 ISO 感光度會令相機感測器對光線更敏感，讓您能在較暗的環境下拍照。它亦會影響快門速度和光圈速度設定。

4. 圖片品質（IMAGE QUALITY）：此為決定檔案圖片類型的設定項目，類型分為 JPG 和 RAW。

5. 白平衡：確保照片的色調適宜能配合光線照明。

6. 色溫（COLOR TEMPERATURE）：光線的顏色指標。

▌ 3-2-3 拍攝照片前置作業

1. 相機對焦：點選對焦按鈕進行對焦，先使用游標移動畫面之方格，以確認對焦的位置。

 點擊滑鼠兩下即可放大對焦範圍，轉動相機光圈進行對焦後，再點擊滑鼠兩下後即可回到全畫面。

2. 依據圖片需呈現需求設定色溫，即使無法確定成品的顏色，也切勿將白平衡設定 AUTO 模式，以免造成畫面閃爍。在相機設定也可設定拍攝圖片的檔案類型。

3. 多次曝光：可於相機設定面板設定不同的相機數值並做多次拍攝。於動畫面板中的「X-Sheet」也會記錄相關數值。

▌ 3-2-4 拆分視圖

1. 面板左上橘框可開啟此功能，可一次顯示 A 與 B 圖片於畫面上，可控制畫面拉桿控制兩張圖的分佈比例。

▌ 3-2-5 顏色檢測

1. 主要於確認該顏色的分佈狀況。畫面左上方可開啟選取之顏色的檢測範圍，一共可選取四種，也可於 DMX 板面使用此功能。

▌ 3-2-6 調色盤

1. 主要於確認畫面顏色之配置，亦可即時使用色票對比畫面顏色。

2. 參照圖層的圖片也可利用調色盤取色做成色票，也可於現有的色票網站下載色票後，導入調色盤做使用。

▌ 3-2-7 3D 立體審查

1. 使用此功能前，須於 Camera Settings（相機設定）設定左、右鏡頭。

3-3

動畫面板

Dragonframe 最實用的功能就是拍攝物件的對位工具，不光可以知道前張照片的構圖，還可以預先排練後面即將拍攝照片的構圖跟動態。而這些工具琳瑯滿目，從格線標記與洋蔥皮，到繪圖做記號、甚至可以導入參考影片跟照片作為參照，也就是說：你可以透過 Dragonframe 的動畫工具重現所有優秀的參考表演，所以此區學習需特別留意，為重點中的重點。

3-3-1 版面介紹

整體版面如下圖，會依序圖中編號介紹版面功能（如圖 3-3-1）。

圖 3-3-1

1. READY TO CAPTURE：上面數字為拍攝影片之總格數，下面則為當前所在格數。

如果所在格數為最新格數，畫面會被框內框住，且會同步相機畫面（如圖 3-3-2）。

圖 3-3-2

若是在之前的格數，則畫面不會被框內框住（如圖 3-3-3）。

圖 3-3-3

2. 切換介面模式。

3. 畫面鏡射與旋轉 180 度。

4. 畫面格線：依序為電視螢幕安全區域、網格、調整長寬比遮罩不透明度以及長寬比遮罩。

5. 洋蔥皮（詳見 3-3-4）：觀看所拍攝格數之動態，有四種模式可供使用。（如圖 3-3-4）

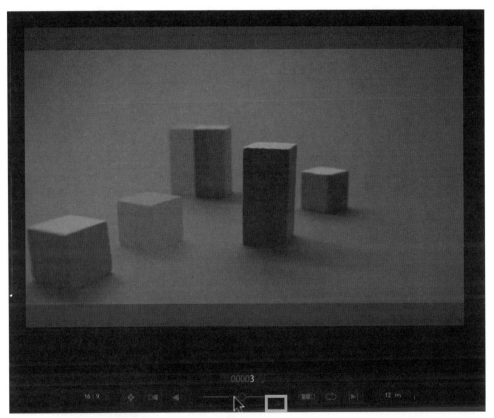

圖 3-3-4

按下橘框按鈕即可開啟洋蔥皮模式，依序為 Normal、Darks、Difference、Lights。Frame Echo 為回幀數（如圖 3-3-5）。

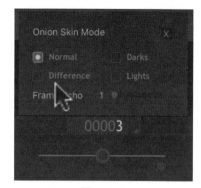

6. 預覽模式設定：依序為黑幀、循環播放以及短播（從一半格數預覽。）

7. 幀數：一秒／格數。例如：24fps 為一秒需要 24 幀。可在此設定所需幀數。

圖 3-3-5

8. 顯示／隱藏時間軸（左）＆ 顯示／隱藏 X-Sheet（右）。

3-3-2　時間軸

顯示所有拍攝之影格。點擊橘框按鈕即可顯示時間軸（如圖 3-3-6、圖 3-3-7）。

圖 3-3-6

圖 3-3-7

橘框為當前相機畫面（如圖 3-3-8）。

圖 3-3-8

長按單張影格並向上拖移，再移動到其他有圖像的影格，而原本的影格將
會沒有圖像（如圖 3-3-9、圖 3-3-10）。

圖 3-3-9

圖 3-3-10

長按單張影格並向左或向右拖移，可選取整排影格（點擊之影格為起始點）（如圖 3-3-11）。

圖 3-3-11

可使用 Shift＋滑鼠點擊選擇多個影格（如圖 3-3-12）。

圖 3-3-12

當前相機畫面也可移動至想要的影格位置（如圖 3-3-13）。

圖 3-3-13

按下 Delete 可刪除被選取的影格。

3-3-3　X-Sheet

可為每個影格做標記、附註等功能之表單，亦會自動紀錄哪些影格有被使用過，點擊橘框按鈕即可打開 X-Sheet（如圖 3-3-14、圖 3-3-15）。

圖 3-3-14

圖 3-3-15

上方可得知產品（動畫名）、場景數、幕數等資訊，也可新增欄位（如圖 3-3-16、圖 3-3-17）。（點選右鍵可刪除增加的欄位。）

圖 3-3-16

圖 3-3-17

以下介紹 X-Sheet 表上代號（如圖 3-3-18）。

1. FRM：為 Frame，影格號碼。

2. X：此影格有影像。

3. C：此影格為相機當前位置。

4. EXPOSURES：曝光。

5. NOTES：筆記，可對影格使用文字標註。

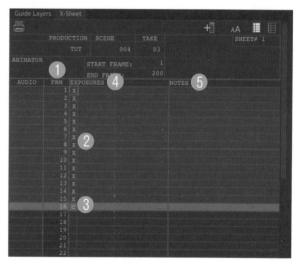

圖 3-3-18

以下介紹 X-Sheet 繪圖工具。

依序為：黑筆、白筆、曲線
以及橡皮擦（如圖 3-3-19、
圖 3-3-20、圖 3-3-21、圖 3-3-
22）。

圖 3-3-19 圖 3-3-20

圖 3-3-21 圖 3-3-22

選取單一影格會出現圖中標示，下拉即可複製多個該格影格於時間軸（如圖 3-3-23、如圖 3-3-24）。

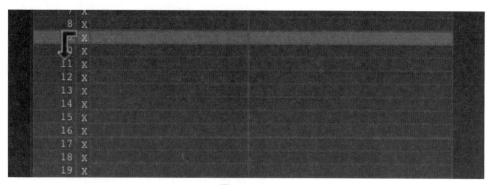

圖 3-3-23

圖 3-3-24

3-3-4　洋蔥皮

橘框框選的地方為開啟此功能的面板。

此功能能顯示前面影格的圖像，以確認整體物件動態的流暢性與合理性（如圖 3-3-25）。

圖 3-3-25

拉桿可設定洋蔥皮的顯示狀態。拉桿紅點在中間表示不顯示洋蔥皮，往左邊拉表示於當前鏡頭顯示前面影格，往右邊拉表示顯示前面影格的洋蔥皮。

拉桿右下按鈕為洋蔥皮模式按鈕，可設定顯示模式與洋蔥皮顯示的層數。

Frame Echo 為回幀數，為設定洋蔥皮顯示層數的數值，最多可以顯示六層（如圖 3-3-26）。

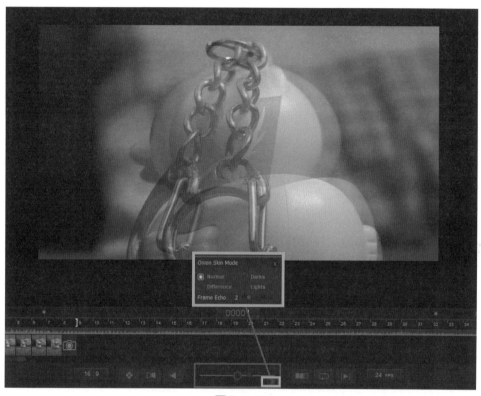

圖 3-3-26

洋蔥皮顯示模式有四種可供選擇，依序為：Normal、Darks、Difference、Lights。下圖為 Darks 模式與 Lights 模式（如圖 3-3-27、圖 3-3-28）。

圖 3-3-27

圖 3-3-28

3-3-5 即時取景放大鏡

此功能限定使用於當前鏡頭，能放大局部畫面以便拍攝者確認物件狀況。

可於工具箱和引導圖層中的媒體圖層找到此功能（如圖 3-3-29、圖 3-3-30）。

圖 3-3-29

圖 3-3-30

可在當前畫面調整所要放大的地方（如圖 3-3-31）。

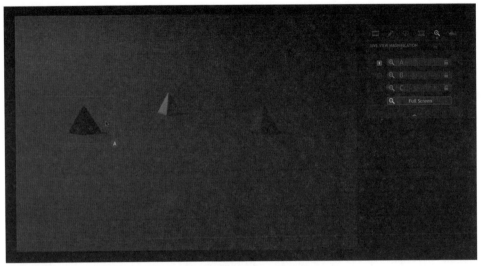

圖 3-3-31

畫面左上方按鈕可切換局部放大畫面以及全景畫面（如圖 3-3-32）。（快捷鍵：雙擊數字 3 鍵。）

圖 3-3-32

局部放大畫面示意圖（如圖 3-3-33）。

圖 3-3-33

也可指定多個需要放大的地方，確認畫面中每個物件之狀態（如圖 3-3-34）。

圖 3-3-34

3-3-6 引導圖層

與 X-Sheet 在同一個面板,按下右邊標示即可切換至引導圖層(如圖 3-3-35、圖 3-3-36)。

圖 3-3-35

圖 3-3-36

Composition Guide
(合成指南):

此為螢幕遮罩的圖層,
可進行透明度設定(如
圖 3-3-37)。

圖 3-3-37

依序為：方格、畫面安全範圍、長寬比線、長寬比遮罩（如圖 3-3-38）。

圖 3-3-38

橘框圈選圖示為對應的開啟遮罩按鈕（如圖 3-3-39、圖 3-3-40）。

圖 3-3-39

圖 3-3-40

點選圖層，面板下方會出現對應的編輯面板。

圖 3-3-41

Drawing Layer（繪圖圖層）：

於畫面繪製的物件可分層整理調整透明度，面板下方有基本的繪圖工具，按下＋號可新增圖層。

提供鉛筆、直線、曲線、折線、正方形、圓形繪製工具以及文字工具，可增加繪圖圖層分層（如圖 3-3-41）。

圖 3-3-42　繪圖圖層（Drawing Layer）能放上有助動作參考的文字及線條

曲線編輯器：可設定繪製線條／曲線的節數以及截點分佈等（如圖 3-3-43、圖 3-3-44）。

圖 3-3-43

圖 3-3-44

圖 3-3-45

設定好的數值可於畫面中預覽播放在此曲線中運動的物體之軌跡與速度。而此曲線亦可使用放大縮小編輯（如圖 3-3-45、圖 3-3-46）。

圖 3-3-46

若右方列表切換至其他功能，在畫面移動游標後，畫面左方即會出現工具箱（橘色方框圈選處），引導圖層以及後續內容會介紹到的即時取景放大鏡與音頻面板相關功能也包含在之中（如圖 3-3-47）。

圖 3-3-47

3-3-7　期中作業：蟲蟲動畫

利用先前章節介紹的攝影面板以及動畫面板，拍攝一段蟲蟲動畫（如圖 3-3-48）。

圖 3-3-48

此作業範例主體（蟲）使用的媒材為油土，方便調整。也可自行挑選合適的媒材做為主體媒材。

蟲的基本行動軌跡：

一般來說，蟲會先躬起後面的屁股（如圖 3-3-49）。

圖 3-3-49

躬起後，會將頭推出去（如圖 3-3-50）。

然後再次將屁股躬起後，將頭推出去（如圖 3-3-51）。

重複上述的步驟即可完成蟲的基本行動軌跡。

圖 3-3-50

圖 3-3-51

表演要素：

可幫蟲加入表情物件做出表情變化，使動畫表現更有趣（如圖 3-3-52、圖 3-3-53）。

圖 3-3-52

圖 3-3-53

若有特殊動畫表現（例如右圖的鑽洞，將頭的部分移除後貼入洞口即可達成此效果），可依據此動畫需要調整主體、燈光、佈景等。

3-3-8　作業：人偶走路循環

本作業將利用製作人偶走路動畫，使人更了解動畫面板中的功能，以及更方便製作停格動畫的流程。

引導圖層－ Media Layer（媒體圖層）：

為置入圖片以及置入影片的管理區塊，當前拍攝畫面與拍攝影格在此圖層中，畫面為關閉當前畫面圖層的樣子（如圖 3-3-54）。

圖 3-3-54

置入的圖面之編輯面板如圖，依序為：鏡射、上下翻轉、90 度翻轉、貼齊寬邊、貼齊長邊與顯示原始大小（如圖 3-3-55）。

圖 3-3-55

按下圖中游標所在按鈕，即可對置入圖片製作剪裁遮色片（如圖 3-3-56）。

圖 3-3-56

可對其進行放大縮小以及自
由變形,滑鼠左鍵雙擊藍框
即可創建新的截點(如圖
3-3-57)。

圖 3-3-57

按下此按鈕 (圖 3-3-58),

可反選 / 取消遮色片範圍(如圖 3-3-59、圖 3-3-60)。

圖 3-3-59

圖 3-3-60

置入的影片點擊橘框按鈕即會以獨立視窗的方式顯示於畫面中（如圖 3-3-61）。

圖 3-3-61

引導圖層應用與動畫製作：

準備器具與素材：人形人偶（媒材不限）（如圖 3-3-62）。

圖 3-3-62

走路素材影片：

需有正視圖與側視圖，於網路中找尋適合的影片下載並利用動畫面板中的媒體圖層置入影片。一開始可以 12fps（即一秒有十二格影格）做練習。

下載的影片可至 After Effect 調整影格格數後輸出。

動畫製作：

置入的影片調整好大小（需吻合畫面主體人物）後，降低其透明度後開始對位人物動作並完成整個走路循環。完成後可將影片縮小置旁邊觀看製作效果（如圖 3-3-63）。

圖 3-3-63

▌專業術語小字典

動畫 12 法則（The Twelve Basic Principles of Animation）：

源自於迪士尼動畫師奧立・強司頓與弗蘭克・托馬斯在 1981 年所出的《The Illusion of Life：Disney Animation》一書。這些法則已普遍被採用，至今仍與製作 3D 動畫法則有關聯，以下為內容。

1. 壓縮與伸展（Squash and Stretch）：

 主要是賦予物體重量與靈活性，物體受到力的擠壓，產生拉長或者壓扁的變形狀況，再加上誇張的表現方式，使得物體本身看起來有彈性、有質量、富有生命力。

2. 預備動作（Anticipation）：

物體從靜止到開始動作前，需要有「預備動作」，讓觀者預知角色的下一步要做什麼，使觀者更容易融入劇情中。

3. 演出方式（Staging）：

每個角色都有其動作與神態，所以動畫中的構圖、運鏡、動作、走位都需要仔細的設計與安排，避免在同一時間有過多瑣碎的動作，使之更趨於真實。

4. 連續動作與關鍵動作（Straight Ahead Action and Pose to Pose）：

連續動作和關鍵動作是兩種作動畫的技巧，連續動作是將動作從第一張開始，依照順序畫到最後一張，適用於較簡易的動態。

關鍵動作，將動作拆解成一些重要的定格動作，補上中間的補間動畫後，產生動態效果，適用於較複雜的動作。

5. 跟隨與重疊動作（Follow Through and Overlapping Action）：

物體因為慣性，要移動中的物體突然停止不動是不可能的，因此就有了跟隨動作。例如盪鞦韆，施一力使鞦韆搖擺，過不久後會慢慢搖擺到靜止，慢慢搖擺的鞦韆即為跟隨動作。重疊動作也類似如此，不過更強調其動作的注目性。

6. 慢進慢出（Slow In and Slow Out）：

物體從靜止到移動是漸進加速，移動到靜止則是漸進減速，也就是說物體從開始到結束移動並不會是等速度運動。

7. 弧形（Arcs）：

動畫中的動作，除了機械之外，幾乎所有的動線都是以拋物線的方式進行，因此作畫時要以自然的弧形方式呈現運動。例如走路絕不會是筆直的前進、頭部轉動也都是弧形方式。

8. 附屬動作（Secondary Action）：

附屬動作是指在主要動作之外能夠幫助角色性格表達的其他動作。例如同樣是走路，除開腿部的主體動作之外，其他位置狀態的不同，那麼整體表達也會受影響。

9. 時間感（Timing）：

控制好物體的動作時間即是動畫的靈魂，亦是表現動畫節奏的關鍵。例如往前出一直拳的動作是瞬間的、在湖中划船是緩慢前進的。

10. 誇張性（Exaggeration）：

動畫基本上就是誇張的表演形式，配合前面的擠壓與伸展，加上誇張不符合現實的現象亦是增添動畫的張力。例如在動畫中一個人的臉被揍都會往內凹深得很嚴重、往前衝刺會附加許多的華麗效果、迅速躲過子彈等等。

11. 紮實的描繪（Solid Drawing）：

傳統動畫都是純手工繪製畫面，亦即手繪技巧越好，動畫呈現就越精緻完美。直到近代電腦繪製動畫也是需要一定的手繪能力。

12. 吸引力（Appeal）：

一部好的動畫作品一定會有令人吸引的人事物，例如人物外型鮮明、表態具有特色、完整的高潮迭起劇情都可吸引觀眾。

3-3-9　章節重點回顧

3-3-1　版面介紹

1. READY TO CAPTURE：上面數字為拍攝影片之總格數，下面則為當前所在格數。

2. 如果所在格數為最新格數，畫面會被框內框住，且會同步相機畫面。

3. 幀數：一秒 / 格數。例如：24fps 為一秒需要 24 幀。可在此設定所需幀數。

3-3-2 時間軸

1. 短擊滑鼠可移動單格影格，移動到其他有圖像的影格中會覆蓋該圖像，而原本的影格將會沒有圖像。

2. 當前相機畫面也可移動至想要的影格位置。

3-3-3 X-Sheet

1. 可為每個影格做標記、附註等功能之表單，亦會自動紀錄哪些影格有被使用過。

2. 可得知產品 (動畫名)、場景數、幕數等資訊，也可新增欄位。(點選右鍵刪除。)

3. FRM：為 Frame，影格號碼。

 X：此影格有影像。

 C：此影格為相機當前位置。

 EXPOSURES：曝光。

 NOTES：筆記，可對影格使用文字標註。

4. 選取單一影格會出現圖中標示，下拉即可複製多個該格影格於時間軸。

3-3-4 洋蔥皮

1. 能顯示前面影格的圖像，以確認整體物件動態的流暢性與合理性。

2. 可設定顯示模式與洋蔥皮顯示的層數。Frame Echo 為回幀數，為設定洋蔥皮顯示層數的數值，最多可以顯示六層。

3-3-5 即時取景放大鏡

1. 限定使用於當前鏡頭，能放大局部畫面以便拍攝者確認物件狀況。

2. 面板左上方按鈕可切換局部放大畫面以及全景畫面。（快捷鍵：雙擊數字 3 鍵）也可指定多個需要放大的地方。

3-3-6 引導圖層

1. Composition Guide（合成指南）：此為螢幕遮罩的圖層，可進行透明度設定。

2. Drawing Layer（繪圖圖層）：提供鉛筆、直線、曲線、折線、正方形、圓形繪製工具以及文字工具，可增加繪圖圖層分層。

3. 繪圖圖層中的曲線編輯器可設定繪製線條／曲線的節數以及截點分佈等。設定好的數值可於畫面中預覽播放在此曲線中運動的物體之軌跡與速度。而此曲線亦可使用放大縮小編輯。

4. 右方列表切換至其他功能時，在畫面移動游標後，畫面左方即會出現引導圖層工具箱。

3-3-7 作業：蟲蟲動畫

1. 蟲的基本行動軌跡：把頭推出去→躬起後方屁股→把頭推出去（循環）。

3-3-8 作業：人偶走路循環

1. 媒體圖層提供了置入圖片剪裁遮色片。可對其進行放大縮小以及自由變形，滑鼠左鍵雙擊藍框即可創建新的截點。但不會影響置入圖檔檔案本身。

2. 置入的影片可以獨立視窗的方式顯示於畫面中。

3. 動畫十二法則－預備動作（Anticipation）：物體從靜止到開始動作前，需要有「預備動作」，讓觀者預知角色的下一步要做什麼，使觀者更容易融入劇情中。

3-4

音頻面板

3-4-1 版面介紹

主要為處理聲音相關的面板,可繪製角色做為實際動畫人物之表情變化的範本,而讓人物表情更加精確生動(面板如圖 3-4-1)。拍攝角色對話的對嘴片段時尤其實用。

圖 3-4-1

圖 3-4-2 面板簡介

3-4-2 音頻軌道與應用

按下橘框按鈕即可新增音頻軌道，拖曳聲音檔或匯入按鈕即可匯入至軟體
（如圖 3-4-3）。

圖 3-4-3

按下橘框按鈕即可新增臉譜軌道，軟體內建兩種臉譜供使用者使用（如圖
3-4-4）。

圖 3-4-4

按下橘框按鈕可裁切音軌（如圖 3-4-5、圖 3-4-6）。

圖 3-4-5

圖 3-4-6

按下橘框按鈕後音軌與臉譜軌道即可一起拖動（如圖 3-4-7）。

圖 3-4-7

可增加複數臉譜軌道做使用（如圖 3-4-8）。

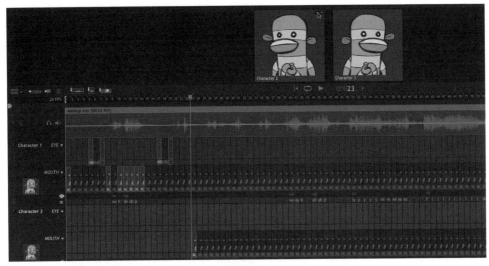

圖 3-4-8

臉譜軌道中，有台詞軌道可輸出角色台詞（空白鍵為一個間隔），供之後方便置入對應臉譜（如圖 3-4-9）。

圖 3-4-9

台詞軌道下方設有音節軌道，提供更細節的註記（如圖 3-4-10）。

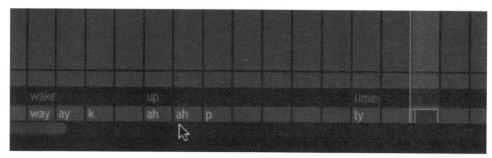

圖 3-4-10

若是有重複音節或臉譜，可利用 Ctrl C + V 複製以便編輯（如圖 3-4-11）。

圖 3-4-11

點選角色物件庫中的對應臉譜即可變更臉譜軌道中的影格（如圖 3-4-12）。

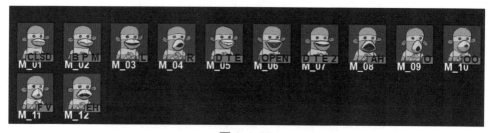

圖 3-4-12

角色物件庫右下方方框（橘框圈選處）表示空格，可使當前臉譜影格呈現
空白狀態（如圖 3-4-13、圖 3-4-14）。

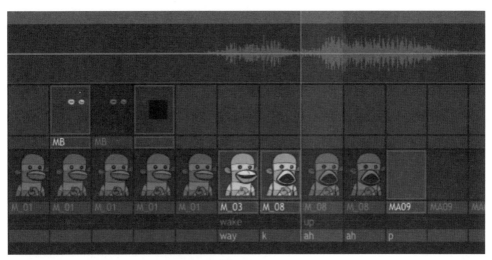

圖 3-4-13

圖 3-4-14

完成後的臉譜軌道可於動畫面板－引導圖層中的「音軌讀取」圖層開啟，
設有只顯示台詞音節／顯示臉譜與台詞模式（如圖 3-4-15、圖 3-4-16）。

圖 3-4-15

圖 3-4-16

3-4-3　自定義人臉集

檔案格式必須為「.psd」，圖片大小為
600*600px（如圖 3-4-17）。

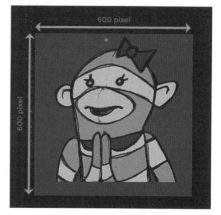

圖 3-4-17

並將每一個需要變化的物件以資料夾分隔，底圖為人物固定不變的部分
（如圖 3-4-18）。

圖 3-4-18

圖層名稱格式必須為：檔名 . 物件敘述。例如：M_03.L（如圖 3-4-19、圖
3-4-20）。

圖 3-4-19

圖 3-4-20

完成後即可匯入至軟體 L（如圖 3-4-21、圖 3-4-22）。

圖 3-4-21

圖 3-4-22

3-4-4　作業：製作人偶表情

本作業目的為使人了解人偶面部製作流程並製作，製作後的人偶表情可配合自定義人臉集精確的做出表情變化（如圖 3-4-23）。

圖 3-4-23

準備材料（如圖 3-4-24）：

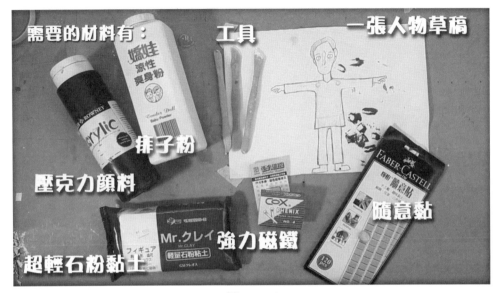

圖 3-4-24

本次使用的材料為能簡單取得以及方便取得為主，也可依需求調整。

素模製作：

首先捏出臉型並定位眼睛位置（如圖 3-4-25）。

於眼睛位置以及眼珠抹上痱子粉，方便眼球轉動（如圖 3-4-26）。

圖 3-4-25

圖 3-4-26

補足面部部分（如圖 3-4-27）。

於口部開洞並裝上強力磁鐵後（連接嘴巴配件用），補上黏土（如圖 3-4-28）。

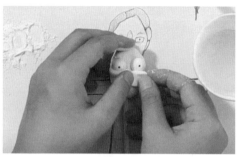

圖 3-4-27

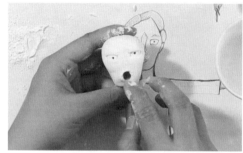

圖 3-4-28

將鼻、耳以及頭髮部位完成（如圖 3-4-29）。

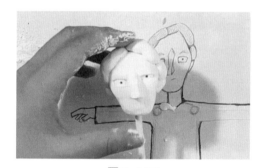

圖 3-4-29

TIPS

可用刷子刷過頭髮部位營造髮絲感，刷過後用水稍微抹平（如圖 3-4-30）。

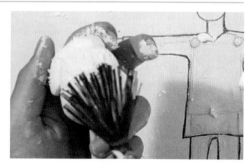

圖 3-4-30

眼皮部分：用黏土製作即可。

眉毛部分：使用隨意黏土製作，因其黏性方便更換配件（如圖 3-4-31）。

使用兩腳釘的小鐵片做為嘴巴與面部連接的基底（也可用有磁性的物品替代）（如圖 3-4-32）。

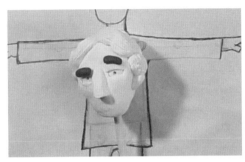

圖 3-4-31 圖 3-4-32

用紙片製作嘴巴配件，並黏上兩腳釘的小鐵片（如圖 3-4-33）。

上色與完成成品：

可使用壓克力或噴漆媒材上色（如圖 3-4-34）。

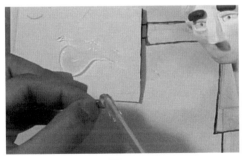

圖 3-4-33 圖 3-4-34

替換物件上色（口、眼皮、眉毛）（如圖 3-4-35）。

待上色部分乾燥後組裝物件，即完成人物面部，眼球轉動部分用竹籤輕輕推動即可（如圖 3-4-36）。

圖 3-4-35

圖 3-4-36

3-4-5 章節重點回顧

3-4-2 音頻軌道與應用

1. 拖曳聲音檔或匯入按鈕即可匯入至軟體，亦可在面板中裁切音軌。

2. 完成後的臉譜軌道可於動畫面板－引導圖層中的「音軌讀取」圖層開啟。

3-4-3 自定義人臉集

1. 檔案格式必須為「.psd」，圖片大小為 600*600px。

2. 圖層名稱格式必須為：檔名 . 物件敘述。例如：M_03.L。

CHAPTER

04

其他面板

許多在電影中稀鬆平常的技巧，在定格動畫中卻非常困難，例如：鏡頭的運動，要逐張拍出順暢的推軌鏡頭，即使精確做記號也未必能做完美。還有營造像是日出日落這樣的光線變化，也不容易逐格拍出。所以 Dragonframe 就設計了「動作控制」（Motion Control）的功能，能同時操控多軌不同的燈光以及馬達，拍攝時各軌道將按部就班地按照預先設好的變化行動，讓動畫師能更專注在故事與表演上。雖然與 Dragonframe 搭配的控制器與馬達售價不斐，一般創作者也不需用到高階功能，但本書還是羅列簡述其功能及使用方式，讓讀者可以領略定格動畫的前端技術。

4-1

DMX 照明

4-1-1 版面、功能介紹

此面板主要為控制所使用的照明設備（如圖 4-1-1）。

圖 4-1-1

需要購買的硬體設備（如圖 4-1-2）。

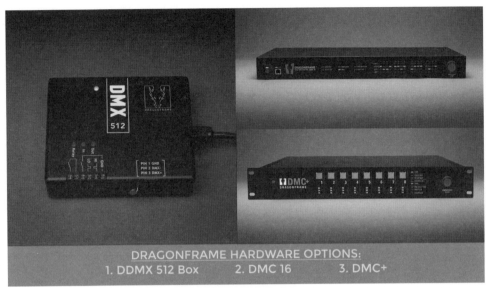

圖 4-1-2

控制的燈具，分別為白熾燈與 LED（如圖 4-1-3）。

圖 4-1-3

橘框按鈕為主開關，可打開或關閉燈具（如圖 4-1-4）。

圖 4-1-4

此為所使用燈具列表，可調整燈具亮度（如圖 4-1-5）。

圖 4-1-5

此面板也可以使用攝影面板中的拍攝功能，也可將試拍照片至入預覽欄位（如圖 4-1-6）。

圖 4-1-6

按下橘框按鈕可在畫面上顯示當前影格之燈光的亮度數值，並做調整（如圖 4-1-7）。

圖 4-1-7

可於 ARC 動作控制器面板觀看相關數值與曲線圖（如圖 4-1-8）。

圖 4-1-8

4-2

ARC 動作控制器

4-2-1 版面、功能介紹

ARC 動作控制區（齒輪標誌），可在主畫面右上方找到（如圖 4-2-1）。

圖 4-2-1

若是在右上方找不到此面板按鈕，可右鍵右上方或 Ctrl + ALT 開啟列表找出（如圖 4-2-2）。

圖 4-2-2

下圖為上半部面板，按下橘框按鈕可顯示當前畫面，左方為鏡頭動態曲線圖與時間軸（如圖 4-2-3）。

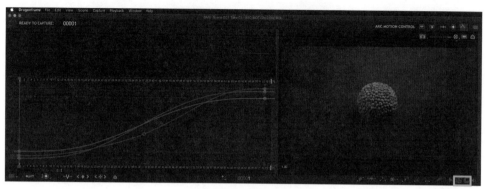

圖 4-2-3

下圖為下半部面板，為編輯鏡頭數值之面板，可新增曲線編輯所需的鏡頭數值與動態（如圖 4-2-4）。

圖 4-2-4

❶ 為設置曲線截點按鈕，當設定好一個數值後需按下此鍵紀錄（如圖 4-2-5）。

❷ 可調整當前數值曲線圖顯示模式，拉桿可決定曲線的大小（如圖 4-2-5）。

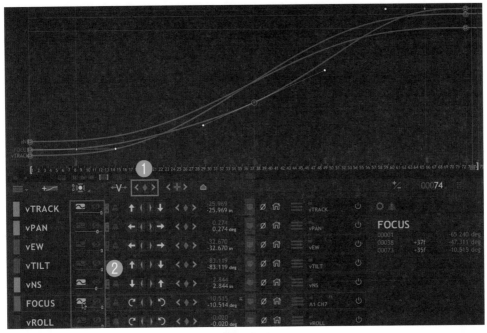

圖 4-2-5

右圖中 ❶ 為預覽動態鏡頭，按下後將會試拍面板所設數值
之動態鏡頭。

❷ 為動態模糊，可設定數值，可用於 FOCUS（鏡頭對
焦）上（如圖 4-2-6）。

圖 4-2-6

若日後還需要編輯此動態鏡頭，可右鍵畫面右上方按鈕儲存此組試拍鏡頭，以便之後導入使用（如圖 4-2-7、圖 4-2-8）。

圖 4-2-7

圖 4-2-8

4-3

章節重點回顧

▌4-1　DMX 照明

1. 主要為控制所使用的照明設備，需購買可相容的硬體設備。

2. 可於 ARC 動作控制器面板觀看相關數值與曲線圖。

▌4-2　ARC 動作控制器

1. 分為上圖為上、下半部面板，上半部為鏡頭動態曲線圖與時間軸。下半部
 面板為編輯鏡頭數值之面板，可新增曲線編輯所需的鏡頭數值與動態。

MEMO

CHAPTER **05**

輸出與後製

5-1

輸出影片

於軟體完成的作品若需輸出，在 File 選單中即可找到輸出選項，橘框匡列項目依序為：匯出影片、匯出連續圖像以及匯出 3D 影片（如圖 5-1-1）。

匯出影片版面為下圖，常見影片格式詳見 INDEX。

橘框框選項目為需注意的（如圖 5-1-2）。依序為：來源圖片格式、禎數、畫面比例以及輸出影片格式與影片品質。

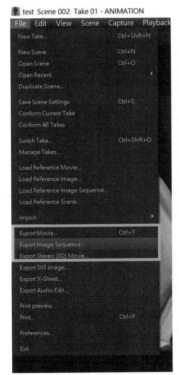

圖 5-1-1

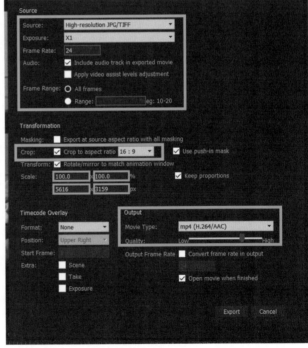

圖 5-1-2

指定輸出路徑資料夾後，軟體將會把影片輸出至此資料夾中（如圖 5-1-3、圖 5-1-4）。

圖 5-1-3

圖 5-1-4

5-2

輸出段落照片集

許多人誤會 Dragonframe 能滿足你拍攝定格的所有需求，包含：剪接、合成、音效等等。

但事實上，Dragonframe 將自己定位為純粹的拍攝軟體，後製（包含修圖）則需導入到其他軟體進行，所以專業的製作人很少直接輸出影片，而是將輸出連續照片到 Photoshop 跟 AfterEffect 再做處理，以下是輸出方式以及常見的搭配後製流程。

匯出連續圖片版面：

框內為需要注意的地方。

依序為：來源圖片品質、多次曝光圖片選項、畫面比例、輸出格式與品質以及輸出路徑（如圖 5-2-1）。

圖 5-2-1

設定完後即可輸出至指定路徑（如圖 5-2-2）。

圖 5-2-2

5-3

後製應用一：修除腳架

如果要讓定格動畫的偶具跟物件騰空表演（譬如：跳躍跟跑步），你會需要在偶具後架設支撐架、或在它們腳上扎釘子固定，等後製時再修除。所以學習如何修除腳架，是一門非常實用的技術。

需後製消除腳架前，你必須準備一張空景供修圖使用（如圖 5-3-1）。

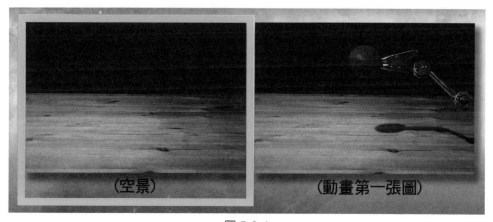

（空景）　　　　　　　　（動畫第一張圖）

圖 5-3-1

其原理為使用部分空景圖覆蓋腳架（如圖 5-3-2）。

<center>（空景）　　　　　　　（動畫第一張圖）</center>

<center>圖 5-3-2</center>

開啟 Photoshop，點選「檔案→指令碼→將檔案載入堆疊→瀏覽」（如圖 5-3-3、圖 5-3-4）。

<center>圖 5-3-3　　　　　　　　　　圖 5-3-4</center>

載入後的所有圖片，系統將會依序排列至圖層（如圖 5-3-5、圖 5-3-6）。

圖 5-3-5

圖 5-3-6

先將空景圖移動至欲後製的圖像圖層上（如圖 5-3-7）。

圖 5-3-7

可新增亮度 / 對比調整圖層對圖片做調整，設定完後鎖定此調整圖層（如圖 5-3-8）。

圖 5-3-8

於空景圖層中新增遮色片（如圖 5-3-9）。

圖 5-3-9

遮色片的概念為：黑色為欲隱藏部份，白色為欲顯示部份。首先將整個遮色片以油漆桶上色為黑色。

之後使用筆刷工具，顏色設定為白色，繪製空景圖需顯示的圖面，依照物體邊緣選擇合適的筆刷會更為自然，陰影部份也需注意（如圖 5-3-10）。

圖 5-3-10

需後製下張圖片時，按住 Alt 鍵複製此空景圖圖層至下張圖片上方。

點擊「\」鍵，可顯示遮色片分佈範圍以利編輯（如圖 5-3-11），完成後重複上述步驟並完成修除所有圖片腳架。

圖 5-3-11

完成後將空景圖於原圖片合併為一張圖（右鍵
空景圖點擊向下合併圖層）（如圖 5-3-12）。

圖 5-3-12

合併完成後將所有圖片設為顯示狀態，並刪除
亮度 / 對比調整圖層（如圖 5-3-13）。

圖 5-3-13

輸出圖片：「檔案→指令碼→將圖層轉存成檔案」（如圖 5-3-14）。

點擊瀏覽指定輸出資料夾（如圖 5-3-15）。

勾選「僅限可見圖層」以及將檔案類型選為「JPGE/PNG」後按下執行鍵輸出圖片至指定資料夾（如圖 5-3-16）。

圖 5-3-14

圖 5-3-15

圖 5-3-16

若是匯出圖片檔名匯入至 After Effect 無法被辨識為序列檔時，需要重新命名圖片檔。

下載並開啟「XnView」批量命名軟體以重新命名檔名（如圖 5-3-17）。

圖 5-3-17

選取所有檔案→右鍵→
批次重新命名（如圖
5-3-18）。

圖 5-3-18

起始數字設為「1」按
下重新命名後，即可完
成並以序列檔格式載入
至 After Effect（ 如 圖
5-3-19）。

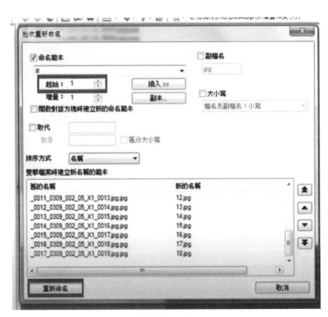

圖 5-3-19

5-3-1　After Effect 基本功能介紹

此為開啟軟體畫面（如圖 5-3-20），以下介紹常用功能。

圖 5-3-20

| 新增專案

於「File → New → New Project」，
設定一個新專案以開始使用軟體
（如圖 5-3-21）。

圖 5-3-21

▍匯入素材

「File → Import → File」
匯入所需檔案，可匯入
圖片與影音檔等（如圖
5-3-22）。

圖 5-3-22

也可直接將需要使用的
檔案直接拖入左方素材
區（如圖 5-3-23）。

圖 5-3-23

設定檔案格式

新增 Composition 以設定畫面長寬、一秒中的影格數、片長以及背景顏色。右方為軟體之預設格式集（如圖 5-3-24、圖 5-3-25）。

圖 5-3-24

圖 5-3-25

功能介紹

上方工具欄可新增形狀、鋼筆曲線、文字等工具，對畫面右鍵也有同樣功能（如圖 5-3-26、圖 5-3-27）。

圖 5-3-26

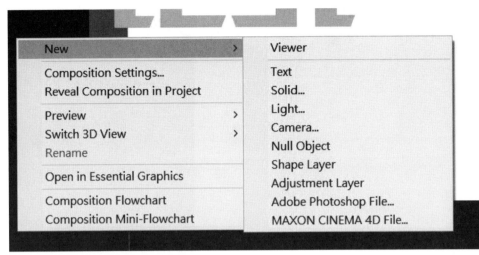

圖 5-3-27

下方欄位為圖層與時間軸面板（如圖 5-3-28）。

圖 5-3-28

右方欄位為各式功能版面（如圖 5-3-29），依序為：

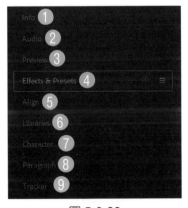

❶ 資訊

❷ 音訊

❸ 預覽

❹ 特效＆預設

❺ 文字對齊

❻ 物件資料庫
（Adobe 雲端用）

❼ 文字設定

❽ 章節設定

❾ 攝影機設定

圖 5-3-29

圖為特效＆預設打開後的版面，可使用搜尋找尋欲使用特效（如圖 5-3-30）。

圖 5-3-30

開啟 After Effect，將所有檔案拖入素材區中後，再將生成的序列檔拖入「Compisition」按鈕後生成 Compisition（組合物件）（如圖 5-3-31）。

圖 5-3-31

可於「Effect&Presets」（效果與預設）中找到「Brightness&Contrast」（亮度與對比）調整畫面（如圖 5-3-32、圖 5-3-33）。

圖 5-3-32

圖 5-3-33

調整完成後，按下「數字鍵 0」預覽動畫，以確定動態，沒有問題後即完成導入設定（如圖 5-3-34）。

圖 5-3-34

5-4

作業：彈跳球練習

本次作業為利用軟體拍攝後輸出圖片集，並後製修除支架的練習（如圖 5-4-1）。

圖 5-4-1

▍準備材料

油土以及支架（如圖 5-4-2）。

圖 5-4-2

彈跳球運動原理

上方與下方張數較多，代表速度較慢（如圖 5-4-3）。

圖 5-4-3

中間使用較少張數表現速度感（如圖 5-4-4）。

圖 5-4-4

球體做形變產生的運動變化與擠壓為
表現重點（如圖 5-4-5）。

圖 5-4-5

進入軟體拍攝

先拍攝一張空景圖方便後製修除支架使用（如圖 5-4-6）。

圖 5-4-6

完成架設作業後開始拍攝，完成拍攝後輸出（如圖 5-4-7）。

圖 5-4-7

5-5

後製應用二：藍綠幕合成

要在狹小的定格動畫場景中創造距離感，藍綠幕合成是很實用的技巧，以下將操演如何透過 AfterEffect 來配合 Dragonframe 達到目的。

欲合成的物件拍攝背景通常為綠色與藍色為主。

匯入物件後,於 Effect&Presets 選單找到 Color Key 並套用至所要摳像的圖片 / 影片(如圖 5-5-1)。

圖 5-5-1

調整 Color Key 中的 Color Tolerance 數值,選取背景色(綠色)去除綠幕,若清不乾淨可再套用一個繼續調整(如圖 5-5-2)。

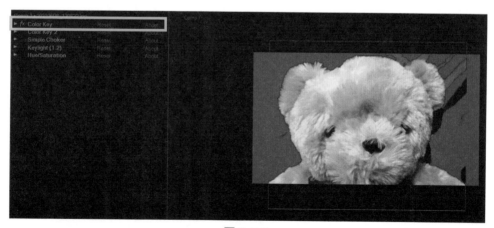

圖 5-5-2

新增一個 Simple Choker，讓物體有明顯的邊緣，這樣做能使摳像更精確
（如圖 5-5-3）。

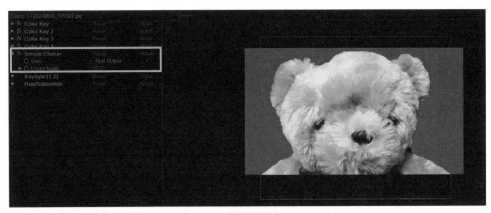

圖 5-5-3

繪製所需範圍之遮罩，去除不需要的地方（如圖 5-5-4）。

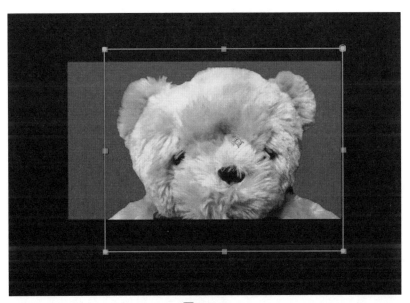

圖 5-5-4

於 Effect&Presets 選單找到 Keylight1.2 並套用後，選取尚未清乾淨的綠色
進行清理（如圖 5-5-5）。

圖 5-5-5

完成後加入場景，可設定桃紅色的背景檢查有無遺漏後再將物件套入場景
（如圖 5-5-6）。

圖 5-5-6

若畫面還是有雜點，調整 Keylight1.2 的 View 模式，調整為 Combinded Matte 模式，要將雜點完全去除的話，需將物體調整為白色（如圖 5-5-7、圖 5-5-8）。

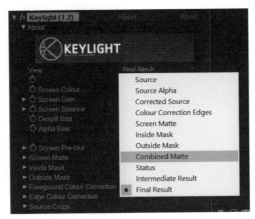

圖 5-5-7

圖 5-5-8

打開 Screen Matte 項目，調整 Cilp
Black 以及 Cilp White 數值，定義
黑色與白色的範圍，調整時可按
住 Ctrl 鍵放大局部範圍檢查（如圖
5-5-9、圖 5-5-10）。

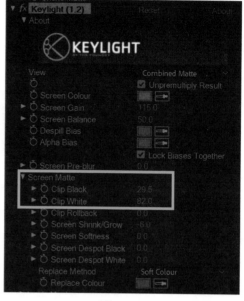

圖 5-5-9

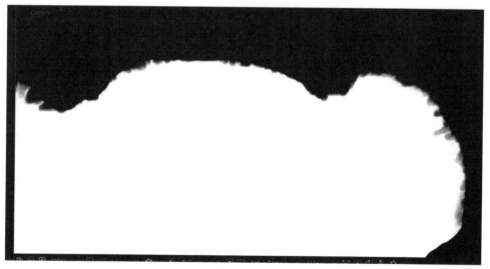

圖 5-5-10

調整 Screen Shrink/Growth 以及 Screen Softness 的數值使物體邊緣更加自然，切記數值不需太多（如圖 5-5-11）。

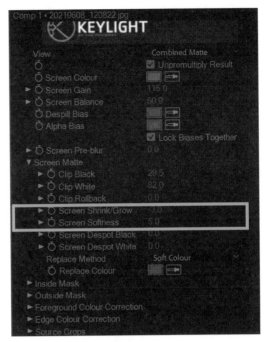

完成後將 View 模式調整回 Final Result 模式。

最後針對物體與背景的色調（Hue / Saturation 等）進行調色即完成（成品如圖 5-5-12）。

圖 5-5-11

圖 5-5-12

5-6

成品輸出

使用 Adobe Media Encoder 輸出最終成品：

於 After Effect 完成後製的作品完成後，即可進行最後輸出（如圖 5-6-1）。

將專案檔（.aep）儲存於指定路徑（如圖 5-6-2）。（請養成隨時儲存檔案進度習慣。）

圖 5-6-1

圖 5-6-2

儲存以及完成後製後開啟 Adobe Media Encoder。

開啟後於左方檔案欄找到專案檔路徑，並按下滑鼠右鍵，點擊導入序列
（如圖 5-6-3 ）。

圖 5-6-3

系統將會讀入於 Afert Effect 編輯後製的畫面，需要等待系統完成讀入（如
圖 5-6-4 ）。

圖 5-6-4

完成讀入後，請選擇所需匯出成品之合成圖層（如圖 5-6-5）。

圖 5-6-5

點擊預設集設定影片編碼模式（如圖 5-6-6）。

圖 5-6-6

格式為檔案格式，常用的影片格式為 H.264(.MP4)、AVI(.avi)、QuickTime(.mov)（如圖 5-6-7）。

圖 5-6-7

預設集中設有針對特定平台所需的編碼格式，可選擇使用（如圖 5-6-8）。

圖 5-6-8

設定完成後，指定欲輸出的檔案位置以及決定檔案名稱（如圖 5-6-9）。

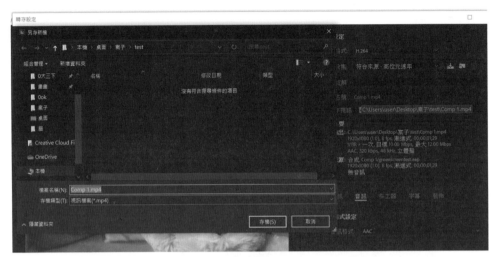

圖 5-6-9

選擇好專案檔，按下右上按鈕即可進行輸出（如圖 5-6-10）。

圖 5-6-10

系統輸出完成後，即可於指定路徑看見該檔案（如圖 5-6-11、圖 5-6-12）。

圖 5-6-11

圖 5-6-12

章節重點回顧

5-1 輸出影片

1. DragonFrame：在 File 選單中即可找到輸出選項，有三種匯出方式：匯出影片、匯出連續圖像以及匯出 3D 影片。

2. 需注意的依序為：來源圖片格式、禎數、畫面比例以及輸出影片格式與影片品質。

5-2 輸出段落照片集

1. 需注意的地方依序為：來源圖片品質、多次曝光圖片選項、畫面比例、輸出格式與品質以及輸出路徑。設定完後即可輸出至指定路徑。

5-3 後製應用一：修除腳架

1. 需後製消除腳架前，你必須準備一張空景供修圖使用。

2. 開啟 Photoshop，點選「檔案→指令碼→將檔案載入堆疊→瀏覽」開啟所有欲後製的圖片，圖片即會以圖層的方式排列。

3. 遮色片的概念為：黑色為欲隱藏部份，白色為欲顯示部份。點擊「\」鍵，可顯示遮色片分佈範圍以利編輯。

4. 輸出後製圖片：「檔案→指令碼→將圖層轉存成檔案」。

 勾選「僅限可見圖層」以及將檔案類型選為「JPGE/PNG」後按下執行鍵輸出圖片至指定資料夾。

5-3-1 After Effect 基本功能介紹

1. 於「File → New → New Project」，設定一個新專案以開始使用軟體。

2. 可在新增 Composition 時設定畫面長寬、一秒中的影格數、片長以及背景顏色等。

5-5 後製應用二：藍綠幕合成

1. 初步摳像：匯入物件後，於 Effect&Presets 選單找到 Color Key 並套用至所要摳像的圖片 / 影片。

2. 初步摳像後可套用一個 Simple Choker，讓物體有明顯的邊緣，這樣做能使摳像更精確。

3. 之後套入 Keylight1.2 特效進行進一步摳像，完成可設定桃紅色的背景檢查有無遺漏。

4. 若畫面還是有雜點，調整 Keylight1.2 的 View 模式，調整為 Combinded Matte 模式，要將雜點完全去除的話，需將物體調整為白色。調整項目中之 Screen Shrink/Growth 以及 Screen Softness 的數值使物體邊緣更加自然，切記數值不需太多。完成後將 View 模式調整回 Final Result 模式。

5-6 成品輸出

1. 常用的影片格式為 H.264(.MP4)、AVI(.avi)、QuickTime(.mov)。

視覺殘像原理

眼睛對於所視物件會記憶 0.1 ～ 0.4 秒，為「視覺暫留現象」。而動畫製作就是利用此現象做出具有「關聯性」之圖像或照片，賦予觀者動態感。

常見影片格式

左圖為 DragonFrame 提供的影片檔輸出格式，也是現今常用的，以下開始介紹這些格式（如圖 INDEX-1）。

圖 INDEX-1

1. MPEG-4 ACV（H.264）：由國際電信聯盟（ITU-T）制定的新一代影音格式。MPGE 下的檔案格式都是以會破壞畫質的方式去壓縮檔案，但經 H.264 壓縮方式匯出的影片畫質也不會太差，且在網路傳輸時所需的寬帶較少，是經濟實用的格式。被應用於：BD、HD DVD、網路環境、HDTV 等。

2. MOV：蘋果公司開發的影音格式，預設播放器為 QuickTime Player，具較高壓縮比與完美的影像解析度。支援 MAC OS、Windows。

3. AVI：為微軟開發的無壓縮檔案格式，不會破壞影片畫質，幾乎所有 PC 端編輯系統都能相容的格式。但是壓縮標準不統一，新舊版播放器無法互相支援，限制也較多，只有一個音頻與畫面軌道，無控制功能。

其他燈光術語

CRI：演色性指數（英語：color rendering index; CRI）指物體用該光源照明和用標準光源照明時，其顏色符合程度的量度，也就是顏色逼真的程度。「標準光源」的顯色指數為 100，顯色指數用 Ra 表示，Ra 值越大，光源的顯色性越好。

TLCI：電視光穩定指數（Television Lighting Consistency Index）歐洲廣播聯盟 (EBU) 推薦的一個色性標準。用於評估電視電影燈光色彩表現的質量。用 0 至 100 的數值來表示光源在電視照明環境中的色彩還原的表現程度，數值越高，則還原程度越高，其顯色效果越好。

LUX：照度（Lux，通常簡寫為 lx）是一個標識照度的國際單位制單位，1 流明每平方米面積，就是 1 勒克斯。

以下是在各種條件下提供的照度的一些示例：

照度	被照亮的表面
0.0001	無月，陰天的夜空（星光）
0.002	沒有月亮的晴朗的夜空用氣輝
100	非常黑暗的陰天
150	火車站月台

照度	被照亮的表面
320-500	辦公室照明
400	晴天的日出或日落
10,000-25,000	全日光（非陽光直射）
32,000-100,000	直接的陽光

表格資料來源：Schlyter, Paul (1997-2009). "Radiometry and photometry in astronomy".

Starlight illuminance coincides with the human eye's minimum illuminance while moonlight coincides with the human eye's minimum colour vision illuminance (IEE Reviews, 1972, page 1183).

Kyba, Christopher C. M.; Mohar, Andrej; Posch, Thomas (1 February 2017). "How bright is moonlight?" (PDF). Astronomy & Geophysics. 58 (1)：1.31-1.32. doi:10.1093/astrogeo/atx025.

"Electro-Optics Handbook" (pdf). photonis.com. p. 63. Retrieved 2 April 2012.[dead link]

"NOAO Commen and Recommended Light Levels Indoor"(PDF).

Jump up to:a b Pears, Alan (June 1998). "Chapter 7：Appliance technologies and scope for emission reduction". Strategic Study of Household Energy and Greenhouse Issues (PDF). Sustainable Solutions Pty Ltd. Department of Industry and Science, Commonwealth of Australia. p. 61. Archived from the original (PDF) on 2 March 2011. Retrieved 26 June 2008.

Australian Greenhouse Office (May 2005). "Chapter 5：Assessing lighting savings". Working Energy Resource and Training Kit：Lighting. Archived from the original on 15 April 2007. Retrieved 17 March 2007.

"Low-Light Performance Calculator". Archived from the original on 15 June 2013. Retrieved 27 September 2010.

Darlington, Paul (5 December 2017). "London Underground：Keeping the lights on". Rail Engineer. Retrieved 20 December2017.

題　庫

題庫

基本理論 8 題、攝影工作區 26 題、動畫工作區 31 題、輸出與後製 15 題。

是非題（26 題），基本理論 4 題、攝影工作區 7 題、動畫工作區 10 題、輸出與後製 5 題：

基本理論

1. （ X ）加拿大導演諾曼‧麥克拉倫（Norman Mclaren）是一位導演和製作人，製作了世界上第一部全黏土動畫長片《馬克吐溫的冒險旅程》，也是 3D 動畫的開路先鋒。

2. （ O ）定格動畫分類之依據為「動畫主角使用的媒材」。

3. （ X ）影像後製素材的背景通常為：紅幕與藍幕，由於圖像傳感器對紅色的高敏感性，所以只需較少的光來照亮紅色。

4. （ O ）燈光作業就是三燈作業，即主光（Key Light）、補光（Fill Light）與背光（Back Light），外加一些修飾光如布景光（Set Light）與背景光（Background Light）構成整體燈光作業。

攝影工作區

1. （ O ）相機設定中，可設定色溫數值。

2. （ X ）一格影格中只能拍攝一張照片。

3. （ O ）色彩檢測功能一共可以選擇畫面中的四種顏色確認分佈情況。

4. （ X ）數位密度計為檢測所選畫面兩種顏色之彩度，而非明度。

5. （ X ）相機對焦無須手動調整相機光圈，只要選取好欲對焦範圍即可。

6. （ O ）相機設定中的白平衡選項切勿選擇「AUTO」模式，會造成畫面閃爍。

7. （ X ） 攝影面板主要功能依序為：當前照片資訊、色彩檢測、數位密度計、相機設定、調色盤、3 洋蔥皮以及 X-Sheet。

動畫工作區

1. （ ○ ） 如果所在格數為最新格數，畫面會被框內框住，且會同步相機畫面。

2. （ ○ ） 若右方面板非引導圖層，則可在使用畫面中的工具箱去使用引導圖層的功能，工具箱移動游標即會出現。

3. （ X ） 時間軸中的當前相機位置無法被移動，固定於最後一格影格。

4. （ ○ ） 控制洋蔥皮之拉桿紅點在中間表示不顯示洋蔥皮，往左邊拉表示於當前鏡頭顯示前面影格，往右邊拉表示顯示前面影格的洋蔥皮。

5. （ X ） X-Sheet 無法對單一影格進行多次複製的動作。

6. （ ○ ） 洋 蔥 皮 一 共 有 四 種 顯 示 模 式， 分 別 為：Normal、Darks、Difference、Lights。

7. （ X ） 幀數數值代表：一分鐘 / 格數，例如 24fps 為一分鐘有 24 格影格。

8. （ X ） 即時取景放大鏡功能不只能使用於當前鏡頭，也可對拍攝過的影格使用。

9. （ X ） 在媒體圖層中置入的圖像，能做的調整為：鏡射、上下翻轉、90 度翻轉、貼齊寬邊、貼齊長邊與顯示原始大小。無法使用剪裁遮色片。

10.（ ○ ） 曲線編輯器可設定繪製線條 / 曲線的節數以及截點分佈等。設定好的數值可於畫面中預覽播放在此曲線中運動的物體之軌跡與速度。

輸出與後製

1. （ ○ ） 需後製消除腳架，必須準備一張空景供修圖使用。

2. （ X ） DragonFrame 只能輸出圖片，無法輸出影片。

3. （ ○ ） 調整 Color Key 中的 Color Tolerance 數值，選取背景色去除綠幕，若清不乾淨可再套用一個繼續調整。

4. （ X ）遮色片的概念為：白色為欲隱藏部份，黑色為欲顯示部份。

5. （ O ）常用的影片格式為 H.264(.MP4)、AVI(.avi)、QuickTime(.mov)。

選擇題（27 題），基本理論 4 題、攝影工作區 8 題、動畫工作區 10 題、輸出與後製 5 題：

基本理論

1. （ B ）下列何者敘述正確？

（A）攝影燈光分別為兩種：自然光，也就是陽光（色溫偏黃），給人溫暖柔和的感覺。另一種為人造光（色溫偏藍），鎢絲燈、燭光都在此類型之範圍中，給人亮麗青春的感受。

（B）燈光作業就是三燈作業，即主光（Key Light）、補光（Fill Light）與背光（Back Light），外加一些修飾光如布景光（Set Light）與背景光（Background Light）構成整體燈光作業。

（C）正面光：光線在物體正上方，從天花板向下打光，會在人的眼窩與鼻下打出濃厚的陰影，由於會使物體帶有慈祥感，所以又稱「天使光」。

（D）每顆鏡頭的光線，不論：亮度、方向、顏色、跟柔度都不需要保持一致，必要時該使用閃光燈凸顯主體。

2. （ A ）下列何者非「連續性」包含的項目？

（A）角色對白連續性。　　　（B）表演動作連續性。

（C）鏡頭運動連續性。　　　（D）燈光連續性。

3. （ C ）下列何者敘述錯誤？

（A）若是選用傳統燈具，每盞燈具的亮度都是由它所能提供的電流強度（瓦特）來衡量。比如：一盞 500W（瓦特）的燈，代表它能提供 500W 的亮度。

（B）選用 LED 燈有許多好處。它耗能低、不發熱，對於油土、矽膠這類遇熱變形的偶具來說，無疑是一大優勢。

（C）偶動畫攝影棚與真人實拍攝影棚原理相同，配置也沒太大差異，使用真人實拍攝影棚的規格拍攝動畫即可。

（D）任何主體只要有「主光」、「補光」與「背光」三種光源之照射，就會形成較自然寫實的感覺。

4.（ D ）若要拍攝出「寫實感」的動畫或照片，該選用下列哪一種燈光進行打光？

（A）側光。 （B）底光。

（C）背光。 （D）斜側光。

攝影工作區

1.（ B ）欲確認畫面顏色之配置與即時使用色票對比畫面顏色，要使用哪個功能？

（A）相機設定。 （B）調色盤。

（C）色彩檢測。 （D）自定義人臉集。

2.（ C ）下列何者非「相機設定」中可調整數值？

（A）白平衡。 （B）色溫。

（C）數位密度計。 （D）圖片品質。

3.（ A ）當拍攝畫面模糊且無焦點時，下列何者為正確的調整？

（A）點選對焦按鈕進行對焦，確認對焦的位置後，手動調整相機光圈。

（B）調整相機設定中的光圈、快門、ISO 值即可。

（C）調整使用中相機之光圈、快門、ISO 值等數值後再拍攝相片測試。

（D）點選對焦按鈕確認對焦位置後即可。

4. （ C ）下列何者為對「拆分視圖」錯誤的敘述？

（A）此功能方便於能一次對照兩張圖片的狀況。

（B）畫面拉桿可控制兩張圖的分佈比例。

（C）A 與 B 圖只能使用當前兩張影格做對比，無法自行指定需要對比的影格。

（D）畫面拉桿也可決定 B 圖顯示的範圍，往右或左拉即可。

5. （ D ）下列何者為對「攝影面板」正確的敘述？

（A）3D 立體審查功能可與 DMX 面板一起使用。

（B）欲連結相機，點選 Capture 選單找到 Video Assist Source 選取所使用相機即可。

（C）參照圖層的圖片不可利用調色盤取色做成色票。

（D）可於相機設定面板設定不同的相機數值並做多次拍攝。

6. （ B ）下列何者為對攝影面板錯誤的敘述？

（A）若一次在一格影格拍攝多個照片，時間軸會另外新增一條放置這些相片。

（B）當前照片資訊可顯示所選照片的光圈、快門、ISO 值、色溫等資訊。不可選擇顯示各個色彩的色階圖（灰階、R、G、B）。

（C）也可於 DMX 板面使用色彩檢測功能。

（D）相機設定可決定拍攝圖像的品質。

7. （ C ）下列何者為對「相機設定」中的項目正確的敘述？

（A）光圈又稱光閘，是相機中控制曝光時間的重要部件，快門時間越短，曝光時間越少。

（B）快門是照相機上用來控制鏡頭孔徑大小的部件，以控制景深、鏡頭成像、以及和快門控制進光量。

（C）較高 ISO 感光度會令相機感測器對光線更敏感，讓相機能在較暗的環境下拍照。它亦會影響快門速度和光圈速度設定。

（D）白平衡為確保照片的色調適宜能配合光線照明的項目，使用「AUTO」模式即可。

8.（ A ）若要檢測畫面中兩種色彩之明暗度，下列何者為會使用到的功能？

（A）數位密度計。 （B）當前照片資訊。

（C）色彩檢測。 （D）調色盤。

動畫工作區

1.（ B ）若要在一個畫面中看見前面或後面影格的殘影並確認畫面整體動態，該使用下列何種功能？

（A）X-Sheet。 （B）洋蔥皮。

（C）時間軸。 （D）畫面格線。

2.（ B ）下列何者為對「X-Sheet」正確的敘述？

（A）「X」代表此影格沒有影像，「C」代表此影格有影像。

（B）選取單一影格會出現圖中標示，下拉即可複製多個該格影格於時間軸。

（C）無法新增欄位，也無法使用文字對影格進行標註。

（D）只能記錄單格影格，無法顯示多次曝光的影格。

3.（ A ）下列何者為對引導圖層中的「媒體圖層」為錯誤的敘述？

（A）導入前需將圖片裁切至合適大小，軟體內沒有剪裁遮色片功能。

（B）欲導入圖片或影片，將檔案拖入至工作畫面即可。

（C）可將當前畫面設定成不顯示的狀態。

（D）置入的影片可以獨立視窗的方式顯示於畫面中。

4. （ C ） 下列何者為對「即時取景放大鏡」錯誤的敘述？

（A）限定使用於當前鏡頭。

（B）可於工具箱和引導圖層中的媒體圖層找到此功能。

（C）面板右上方按鈕可切換局部放大畫面以及全景畫面。（快捷鍵：雙擊數字 2 鍵）。

（D）可指定多個需要放大的地方，確認畫面中每個物件之狀態。

5. （ C ） 下列何者為對「動畫面板」正確的敘述？

（A）此面板不可開啟畫面格線，只能在攝影面板開啟。

（B）READY TO CAPTURE 所標示的數字為當前影格的數字。

（C）如果所在格數為最新格數，畫面會被框內框住，且會同步相機畫面。

（D）無法在此面板編輯幀數。

6. （ D ） 下列何者為對引導圖層中的「繪圖圖層」為錯誤的敘述？

（A）提供鉛筆、直線、曲線、折線、正方形、圓形繪製工具以及文字工具。

（B）於畫面繪製的物件可分層整理調整透明度。

（C）曲線編輯器可設定繪製線條 / 曲線的節數以及截點分佈等。

（D）繪圖圖層中只能存在一個圖層，無法增加新的圖層。

7. （ A ） 下列何者為對的「音頻面板」為正確的敘述？

（A）完成後的臉譜軌道可於動畫面板－引導圖層中的「音軌讀取」圖層開啟。

（B）自定義人臉集檔案格式無限制，不需要為 .psd 檔，圖片大小為 400*400px 即可。

（C）只能使用單個臉譜軌道。

（D）面板內無法裁切音軌，應剪輯好影音後在導入。

8. （ B ）下列何者為對「時間軸」為錯誤的敘述？

（A）長按單張影格可移動單格影格。

（B）當前相機畫面不可移動，只能在最新的影格位置。

（C）長按滑鼠可選取整排影格（點擊之影格為起始點）。

（D）可使用 Shift＋滑鼠點擊選擇多個影格。

9. （ C ）下列何者步驟能做出順暢的「蟲的基本行動軌跡」？

（A）把頭推出去→躬起後方屁股→躬起頭部。

（B）躬起後方屁股→把頭推出去→把屁股推出去。

（C）躬起後方屁股→把頭推出去→躬起後方屁股。

（D）把頭推出去→躬起後方屁股→把頭推出去。

10.（ D ）動畫 12 法則，何者法則能使觀者更容易融入劇情中？

（A）慢進慢出（Slow In and Slow Out）。

（B）連續動作與關鍵動作（Straight Ahead Action and Pose to Pose）。

（C）附屬動作（Secondary Action）。

（D）預備動作（Anticipation）。

輸出與後製

1. （ D ）欲在 DragonFrame 中輸出所有影格的圖片，下列何者能達成此需求？

（A）只能輸出影片。　　　（B）匯出影片。

（C）匯出 3D 影片。　　　（D）匯出連續圖像。

2. （ A ）下列何者為關於「修除腳架」中正確的敘述？

（A）開啟 Photoshop，點選「檔案→指令碼→將檔案載入堆疊→瀏覽」開啟所有欲後製的圖片，圖片即會以圖層的方式排列。

（B）在 Photoshop 無法確認遮色片的分佈狀況。

（C）遮色片的概念為：白色為欲隱藏部份，黑色為欲顯示部份。。

（D）完成檔案要以 TIFF 檔輸出。

3. （ C ）下列何者為對 After Effect 錯誤的敘述？

（A）若是匯出圖片檔名匯入至 After Effect 無法被辨識為序列檔時，需要重新命名圖片檔。

（B）可於「Effect&Presets」（效果與預設）中找到「Brightness&Contrast」（亮度與對比）調整當前畫面。

（C）不可直接將需要使用的檔案直接拖入左方素材區，只能用匯入的方式導入檔案。

（D）新增 Composition 的視窗可以設定畫面長寬、一秒中的影格數、片長以及背景顏色。

4. （ B ）下列何者為「藍綠幕合成」中正確的步驟？

（A）調整 Color Key 中的 Color Tolerance 數值，選取主體色去除綠幕，若清不乾淨可再套用一個繼續調整。

（B）匯入物件後，於 Effect&Presets 選單找到 Color Key 並套用至所要摳像的圖片 / 影片。

（C）若畫面還是有雜點，調整 Keylight1.2 的 View 模式，選擇 Outside Matte 模式，要將雜點完全去除的話，需將物體調整為黑色。

（D）在 Keylight1.2 調整 Screen Shrink/Growth 以及 Screen Softness 的數值可使物體邊緣更加自然，數值越高越好。

5. （ A ）下列何者為「藍綠幕合成」中錯誤的步驟？

（A）Color Key 只能套用一次。

（B）完成初步摳像的話，可設定桃紅色的背景檢查有無遺漏後再將物件套入場景。

（C）可以新增一個 Simple Choker 效果，讓物體有明顯的邊緣，這樣做能使摳像更精確。

（D）欲合成的物件拍攝背景通常為綠色與藍色為主。

影音題（27 題），攝影工作區 11 題、動畫工作區 11 題、輸出與後製 5 題：

攝影工作區

1. （ D ）請問影片中橘框的位置為何？

（A）色溫。　　　　　　　（B）光圈。

（C）快門。　　　　　　　（D）ISO 值。

（使用影片片段：https://www.dragonframe.com/tutorials/# 202: Camera Controls 00:58～01:08）

2. （ C ）請問影片中使用的功能為下列哪一個？

（A）標示畫面陰影。　　　（B）顯示鏡頭目前動態。

（C）鏡頭對焦控制。　　　（D）3D 模組顯示模式。

（使用影片片段：https://www.dragonframe.com/tutorials/# 201: Cinematography Overview 01:04～01:12）

3. （ B ）請問影片中使用的功能為下列哪一個？

（A）數位密度計。　　　　（B）色彩檢測。

（C）調色盤。　　　　　　（D）3D 立體審查。

（使用影片片段：https://www.dragonframe.com/tutorials/# 204:Color Detect 02:00～02:08）

4. (A) 請問影片中使用的功能為下列哪一個？

 （A）拆分視圖。 （B）引導圖層。

 （C）3D 立體審查。 （D）洋蔥皮。

 （使用影片片段：https://www.dragonframe.com/tutorials/#
203:Split View 00:18～00:25）

5. (C) 請問影片在相機設定中調整了哪一個項目？

 （A）對焦模式。 （B）曝光模式。

 （C）圖片色彩顯示模式。 （D）白平衡。

 （使用影片片段：https://www.dragonframe.com/tutorials/#
201: Cinematography Overview 01:35～01:45）

6. (B) 請問影片在相機設定中調整了哪一個項目？

 （A）光圈。 （B）曝光次數。

 （C）EV 值。 （D）快門。

 （使用影片片段：https://www.dragonframe.com/tutorials/#
202: Camera Controls 03:23～03:30）

7. (A) 請問影片中橘框位置數值代表什麼？

 （A）所拍攝照片對比當前照片之明暗度。

 （B）當前照片彩度。

 （C）當前照片明暗度。

 （D）所拍攝照片對比當前照片之彩度。

 （使用影片片段：https://www.dragonframe.com/tutorials/#
202: Camera Controls 01:50～02:01）

8. (D) 請問影片中使用的功能為下列哪一個？

 （A）色彩檢測。 （B）調色盤。

 （C）數位密度計。 （D）3D 立體審查。

（使用影片片段：https://www.dragonframe.com/tutorials/#
206: 3D Stereo Review 03:15～03:25）

9. （ B ）請問影片中使用的功能為下列哪一個？

（A）遮色片。

（B）翻轉畫面以及顯示畫面框線。

（C）曲線編輯器。

（D）洋蔥皮。

（使用影片片段：https://www.dragonframe.com/tutorials/#
201: Cinematography Overview 00:50～01:00）

10.（ C ）請問影片中使用的功能和動畫面板中的哪一個項目有關連？

（A）媒體圖層。　　　　　（B）洋蔥皮。

（C）X-Sheet。　　　　　（D）時間軸。

（使用影片片段：https://www.dragonframe.com/tutorials/#
202: Camera Controls　05:46～05:56）

11.（ A ）請問影片中使用的功能為下列哪一個？

（A）調色盤。　　　　　　（B）色彩檢測。

（C）數位密度計。　　　　（D）相機設定。

（使用影片片段：https://www.dragonframe.com/tutorials/#
205: Color Palette 01:14～01:24）

動畫工作區

1. （ D ）請問影片中橘框框選區域的數值分別代表為？

（A）上方為當前所在格數，下面則為拍攝影片之總格數。

（B）上方為繪圖圖層使用的圖層總數，下面則為繪圖圖層所在的圖
層層數。

（C）上方為繪圖圖層所在的圖層層數，下面則為繪圖圖層使用的圖層總數。

（D）上方拍攝影片之總格數，下面則為當前所在格數。

（使用影片片段：https://www.dragonframe.com/tutorials/#
101: Animation Overview 00:09～00:15）

2.（ D ）影片中的工具區域被框內框選住，代表的意思為？

（A）在第一張影格。

（B）當前面板非動畫面板，需要切換。

（C）此影格已經有拍攝過。

（D）目前為最新格數，且同步相機畫面。

（使用影片片段：https://www.dragonframe.com/tutorials/#
101: Animation Overview 00:40～00:46）

3.（ B ）請問影片中調整了畫面的哪一種東西？

（A）彩度。　　　　　　　（B）色階。

（C）色相。　　　　　　　（D）透明度。

（使用影片片段：https://www.dragonframe.com/tutorials/#
101: Animation Overview 01:48～01:58）

4.（ A ）請問影片中使用的功能為下列哪一個？

（A）即時取景放大鏡。　　（B）電影錄製。

（C）拆分視圖。　　　　　（D）X-Sheet。

（使用影片片段：https://www.dragonframe.com/tutorials/#
105: Live View Magnification 01:40～01:50）

5.（ B ）請問影片中使用的功能為下列哪一個？

（A）相機設定。　　　　　（B）洋蔥皮。

（C）時間軸。　　　　　　（D）媒體圖層。

（使用影片片段：https://www.dragonframe.com/tutorials/#
101: Animation Overview 02:45～02:55）

6. （ C ）請問影片中橘框框選範圍為什麼數值？

（A）曝光度。　　　　　　　（B）影格格數。

（C）幀數。　　　　　　　　（D）整體影片秒數。

（使用影片片段：https://www.dragonframe.com/tutorials/#
101: Animation Overview 03:45～03:55）

7. （ C ）請問影片中按下按鈕後出現的版面為何？

（A）X-Sheet。　　　　　　　（B）圖層。

（C）時間軸。　　　　　　　（D）音軌。

（使用影片片段：https://www.dragonframe.com/tutorials/#
101: Animation Overview　05:46～05:56）

8. （ A ）下列對於影片的敘述，何者錯誤？

（A）所拖曳的影格不會取代當前拖曳的位置。

（B）我們可以直接拖曳影格至其他影格。

（C）所拖曳的影格會取代當前拖曳的位置。

（D）拖曳至其他影格後，原本的影格將不會有圖像。

（使用影片片段：https://www.dragonframe.com/tutorials/#
102: Timeline 01:40～01:50）

9. （ B ）請問影片中做了什麼事情？

（A）移動所選影格的位置。

（B）複製多個所選影格於時間軸。

（C）刪除當前影格圖像。

（D）對此影格添加文字標註。

（使用影片片段：https://www.dragonframe.com/tutorials/#
103: X-Sheet 04:15～04:22）

10.（ A ）下列對於影片的敘述，何者錯誤？

（A）畫面所繪製的曲線截點為系統設置，無法自行設定。

（B）此功能在引導圖層中的繪圖面板。

（C）此功能可以調整分佈在曲線上的截點之疏密度。

（D）可以預覽此曲線上運動的物體之軌跡與速度。

（使用影片片段：https://www.dragonframe.com/tutorials/#
104: Guide Layers 04:25～04:35）

11.（ D ）下列對於影片的敘述，何者正確？

（A）此功能在引導圖層中的合成指南。

（B）滑鼠右鍵單擊藍框即可創建新的截點。

（C）此功能為編輯置入圖片，可單獨輸出編輯後的成品。

（D）此功能為剪裁遮色片。

（使用影片片段：https://www.dragonframe.com/tutorials/#
104: Guide Layers 06:35～06:45）

輸出與後製

1.（ C ）請問影片中正在做什麼事情？

（A）導入需後製的檔案。

（B）批次重新命名檔案。

（C）輸出後製完成的檔案。

（D）將所有圖層合併成一張圖片。

（使用影片片段：https://youtu.be/iJNkCC60Swk
02:10～02:20）

2.（ C ）下列對於影片的敘述，何者錯誤？

（A）此圖層開啟了遮色片。

（B）是使用白色的筆刷使部分空景圖出現。

（C）是使用黑色的筆刷使部分空景圖出現。

（D）按下「\」鍵，可顯示遮色片分佈範圍。

（使用影片片段：https://youtu.be/iJNkCC60Swk

01:10～01:20）

3.（ B ）請問影片中正在做什麼事情？

（A）匯出 3D 圖像。　　　　（B）匯出連續圖像。

（C）匯出影片。　　　　　　（D）匯出音軌。

4.（ B ）請問影片中使用的特效為下列哪一個？

（A）Simple Choker。　　　（B）Hue/Saturation。

（C）Color Key。　　　　　（D）Blur&Sharpen。

5.（ A ）下列對於影片的敘述，何者正確？

（A）是為了完全去除畫面上的雜點。

（B）使用特效為 Color Key。

（C）是為了調整物件整體的色調以及明暗度。

（D）使用的特效為 Simple Choker。

MEMO

隔 音 艙

跨世代移動隔音艙

隔音艙就像一座行動藝術品，放在任何地方增添時尚感

以房中房的概念構成，結構之間再加上橡膠減震以防止結構傳遞，使用高鐵車廂玻璃、碳複合板達到隔音30db，吸音殘響達0.75秒，空間應用多元，有多種尺寸及顏色可供挑選。

規格

顏色：白色（另有多種顏色選購）

材料:碳塑板、鋼化玻璃、航空鋁材
　　　吸音面板、防震地墊、納米PP飾面

特性:防潮、阻燃及防變形、可移動式的隔音艙

內配100-220v/50Hz和12V-USB電源供應系統

藍芽喇叭/快速換氣系統/LED4000K25W電燈照明

 台灣艾肯
Taiwan Icon

專線 (02)2653-3215
115台北市南港區南港路二段147號3樓

https://www.coicon.co/

點亮直播的第一盞燈　規格

時尚好攜帶 創造新時代

使用鋁合金製成，減輕燈體重量、提高散熱能力；使用高品質LED燈珠，顯色度達97+，因此使用GVM燈光照射可擁有準確自然的顏色，方便攜帶，可使用手機APP連控，在範圍內自由調整色溫及亮度。

	GVM 560AS	800D	50RS	896S
Lux	0.5m 13500 1m 3800	0.5m 4100	0.5m 6500 1m 1600	0.5m 18500
CRI	97+	≥97+	≥95+	≥97+
TLCI	97+			97+
Powerl	30W	40W	50W	50W
色溫	2300K-6800K	3200K-5600K	2000K-5600K	2300K-6800K
照射角度	45°	120°	120°	25°
電池	NP-F750	Sony f750 f970	Sony f550 f750 f970	Sony f550 f750 f9
尺寸	27x26.3x4cm	27x26x4cm	32.3x34.1x8cm	32.3x34.1x8cm
重量	1.58kg	1.94kg	1.94kg	1.87kg

 台灣艾肯
Taiwan Icon

專線 (02)2653-3215
115台北市南港區南港路二段147號3樓

https://www.coicon.co/

Taiwan Icon Digital.
SOUND MAN

吸音／擴散

波浪型擴散板

擴散板

角位低頻陷阱

吸音板規格

框體材質：防聲反射設計，防氧化處理，專利模具行材鋁框
環保級別：零排放符和國際EQ環保標準
飾面材質：亞麻雙密度複合聲學布
吸音材質：纖維、純天然環保纖維複合聲學綿
包裝內容物：亞麻雙密度複合聲學布 環保無紡布
　　　　　　環保COIR聲學綿 CNC數控航空鋁材

擴散板規格

產品功能：減少迴響、增加清晰度、調整空間音質、
　　　　　降低噪音、降低噪音
阻燃特性：基材B級
框體材質：防聲反射設計，防氧化處理，專利模具鋁框
環保級別：純天然原木材質自然環保符合歐盟E1環保標準
飾面材質：櫻桃木面、樺木合成基質、PU烤油漆面
吸音材質：複合環保聲學物質
聲學結構：擴散回歸指定空間，吸收小空間角落250HZ
　　　　　低頻聲駐波，同時最大程度降低聲能量耗損
　　　　　20%不對稱寬頻吸收低頻餘量

創造聲活新美學

簡易拆裝 教室活用沒煩惱

吸音板外框使用航空鋁材輕巧防震，內層使用
斯里蘭卡奈米級聲學綿，無紡布360度包覆，健
康無負擔，通過SGS認證，零粉塵，可自由選
擇直角及倒角，且有多種色樣可供自由挑選。

擴散板使用天然橡膠實木，通過SGS認證，簡
易安裝，能夠有效吸收空間低頻聲駐波，不損
聲能均勻吸收，13種烤漆自由搭配，創造出均
衡優雅的環境。

icon 台灣艾肯
Taiwan Icon

專線 (02)2653-3215
115台北市南港區南港路二段147號3樓

https://www.coicon.co/

定格動畫必備工具
DRAGONFRAME
The Essential Stop Motion Software

DRAGONFRAME
定格動畫國際認證

中華數位音樂科技協會、吳彥杰、廖珮妤 著

高級中等教育階段學生學習歷程資料庫
證照代碼：02X2

本書如有破損或裝訂錯誤，請寄回本公司更換

作　　者：中華數位音樂科技協會、吳彥杰、廖珮妤 著
專案助理：陳淑翾
責任編輯：黃俊傑

董 事 長：陳來勝
總 編 輯：陳錦輝

出　　版：博碩文化股份有限公司
地　　址：221 新北市汐止區新台五路一段 112 號 10 樓 A 棟
　　　　　電話 (02) 2696-2869　傳真 (02) 2696-2867

發　　行：博碩文化股份有限公司
郵 撥 帳 號：17484299
戶　　名：博碩文化股份有限公司
博 碩 網 站：http://www.drmaster.com.tw
讀者服務信箱：dr26962869@gmail.com
訂購服務專線：(02) 2696-2869 分機 238、519
（週一至週五 09:30 ～ 12:00；13:30 ～ 17:00）

版　　次：2021 年 11 月初版一刷

建議零售價：新台幣 350 元
I S B N：978-986-434-921-0
律 師 顧 問：鳴權法律事務所 陳曉鳴律師

國家圖書館出版品預行編目資料

DRAGONFRAME定格動畫國際認證 / 中華數位音
樂科技協會, 吳彥杰, 廖珮妤著. -- 初版. -- 新北市：
博碩文化股份有限公司, 2021.11
面；　公分
ISBN 978-986-434-921-0(平裝)

1.動畫 2.基礎課程

987.85　　　　　　　　　　　　　110017212
Printed in Taiwan

歡迎團體訂購，另有優惠，請洽服務專線
博碩粉絲團 (02) 2696-2869 分機 238、519